麻醉風暴

WAKE UP.

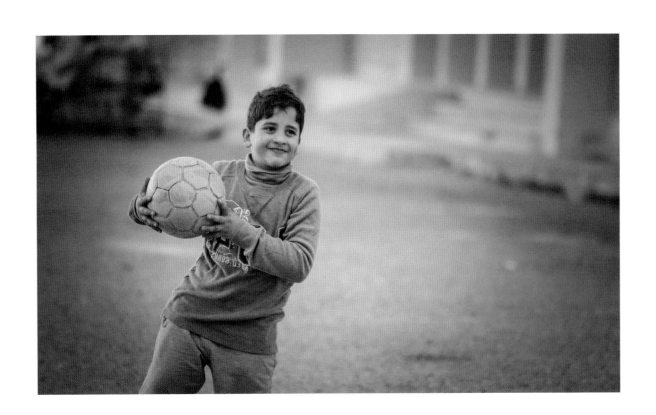

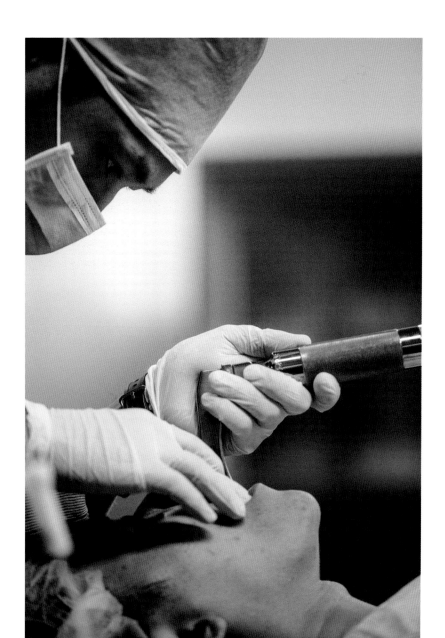

對病患來說，我們只是穿著綠衣戴著口罩，搞不清楚長相的麻醉科醫師。

麻醉，就像打針抽血一樣稀鬆平常。

很多人沒有意識到的是，

麻醉科醫師肩負著他們一睡，不知道能不能再醒過來的壓力。

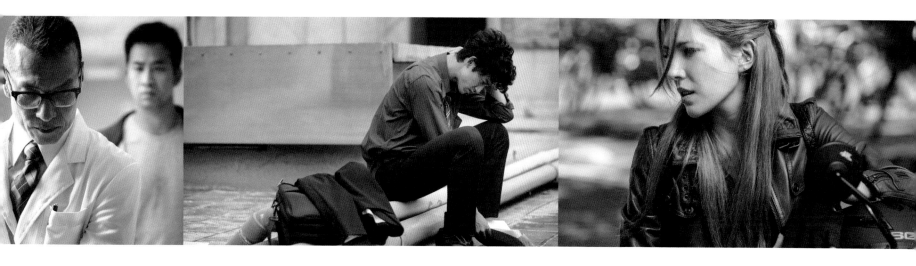

Season 1

清醒的時刻，我們拚命想找麻醉自己的處方
被麻醉時，反而有必須拚命清醒的理由

手術檯上，一場罕見的麻醉所併發的惡性高熱症奪走了病患的性命，負責施打麻醉的蕭
政勳醫師在各方壓力下被迫停職。保險員葉建德介入調查後，發現並不單純，兩人聯手
查出醫院有計畫卸責。然而，就在真相即將浮現時，和手術相關的人卻接連出事，蕭醫
師最後竟莫名成為凶殺案的嫌疑犯……

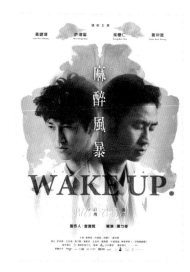

他們正常生活、正常工作，卻發生這一連串不正常事件，那些不為人知的過去，是潛藏
在心中不願提起的秘密。而自認為清醒的，不知何時才能從昏迷中醒過來。

播出時間

2015 年 4 月 1 日～ 4 月 8 日，公視 HD 台

2015 年 4 月 25 日～ 5 月 9 日，公視主頻道

共六集，每集 50 分鐘

獲獎肯定

★ 104 年度電視金鐘獎「迷你劇集／電視電影」四座獎項：最佳節目、最佳導演、最佳編劇、最佳男配角

★ 新加坡亞洲電視獎 最佳原創劇本評審團推薦獎

★《亞洲週刊》2015 十大電視劇 No. 2

★ 2015 娛樂重擊十大台劇榜 冠軍組

★ 2015 職人劇網路聲量 台劇 No.1

★ 2016 圈圈影劇大賞 電視類銅獎

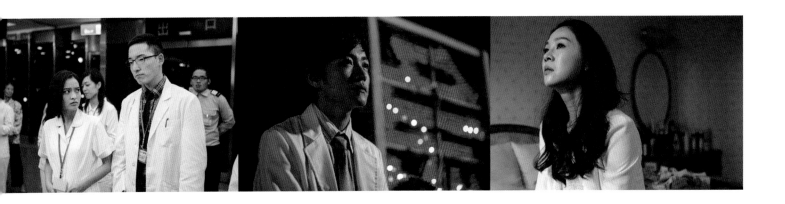

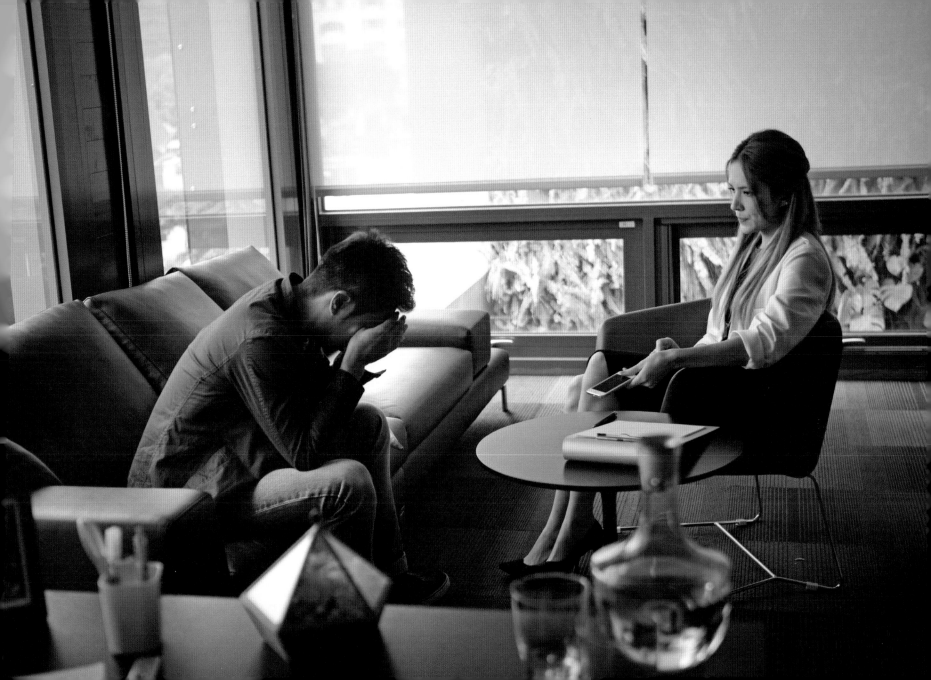

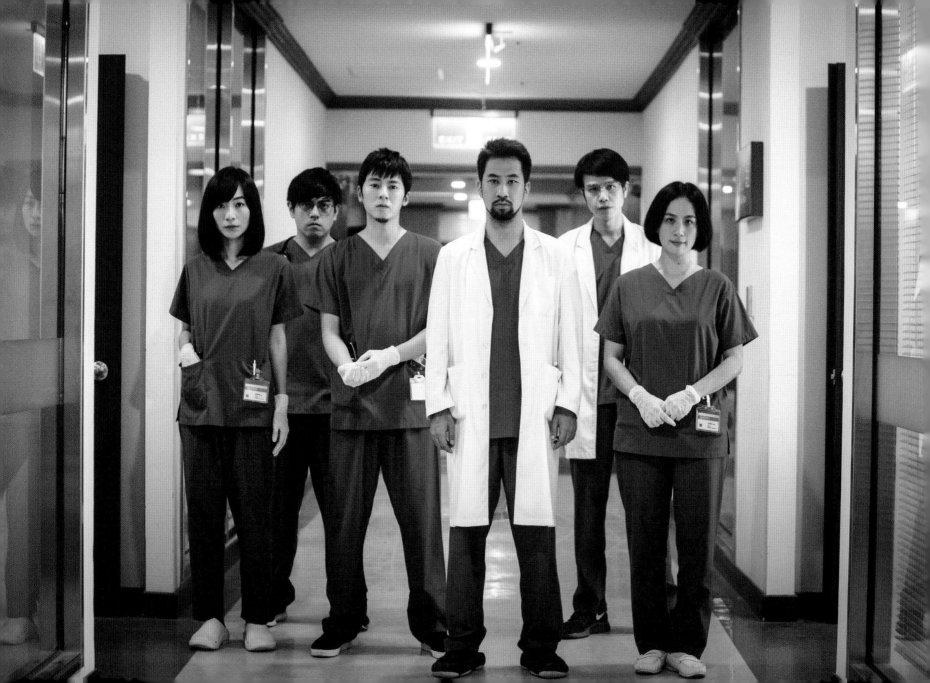

Season 2

要成為體制的共犯？還是勇敢對抗？

遠赴約旦，擔任戰地醫生的蕭政勳，在歷經悲慟之後回到台灣，沒想到隨即遇上捷運爆炸案。竭力救治傷患的蕭政勳，因為這場意外遇上年輕但桀驁不馴的「熊崽」，也意外與已經分手的楊惟愉重逢。

「熊崽」是康聯醫院的明日之星，白天是個醫術高超的外科醫師，晚上變身為饒舌歌手，而在這些表象之下，他心底始終潛藏著一段不為人知的傷痛。才華與衝勁並沒有成為他事業發展的護身符，反而得面對創傷小組主任蕭政勳的質疑與挑戰。另一方面，醫療記者沈柔伊步步靠近，對他的夜晚身分、他的傷痛往事窮追不捨。而曾經掀起巨塔風暴的葉建德，又即將出獄⋯⋯

爆炸案背後牽扯出的利益關係網愈來愈大，足以癱瘓整個醫療體系，在這一波世代交替的衝撞中，他們終究得再次面對抉擇的兩難：要成為體制的共犯？還是勇敢和整個世界對抗到最後？

播出時間

2017 年 9 月 9 日～ 10 月 28 日，公視主頻道
共十三集，每集 50 分鐘

獲獎肯定

★第一集特別版，台北電影節觀眾票選 Top1

蕭政勳 ｜黃健瑋 飾｜

三年前，結束了與楊惟愉的關係後，展開了一
段自我放逐，來到約旦投入無國界醫師的行列。
在約旦的歷練，讓他從原本的麻醉專科跨足創
傷醫學，更磨練出處變不驚的膽識。在異地，一
場生死交關的意外，讓他醒悟，想起遠方那片
土地的牽絆，遂萌生回家的念頭。回台當天，史
無前例的捷運爆炸案，卻讓他宿命般地與楊惟
愉重逢。接下來，他還被賦予重任統籌成員複
雜的「創傷小組」。

楊惟愉 ｜許瑋甯 飾｜

心理諮商師楊惟愉受養父所託接下康聯醫院
副院長一職，從原本一個專業的傾聽者變成發
號施令的管理者。由於一直是個我行我素的
人，這樣的角色轉變，讓她心裡很掙扎。醫院
被降級的壓力接踵而至，她成了醫院成員流言
蜚語的箭靶。她每下一個決定都在病人與院方
之間作選擇，也常與養父起衝突。沒想到，因
為一起爆炸事件，讓她與蕭政勳重逢……

人物

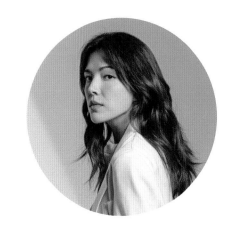

Characters

熊森（熊崽） ｜李國毅 飾｜

胸腔外科醫師熊森的精湛醫技，讓他短短幾年就升上住院總醫師。十七歲那一年，父親重傷因醫院拒收而過世，他將這股憤恨化成從醫的動力，誓言不放棄救治任何一個生命。他同時還是小有名氣的地下饒舌歌手。白袍之下的心臟，跳動的是嘻哈節奏。在醫院值班之餘，他常在 Live House 以 Rap 唱出醫院體制的酸甜苦辣，用辛辣歌詞諷刺醫療亂象。儘管醫技過人，他的桀驁不馴讓他成了康聯醫院最頭痛的人物。

沈柔伊（Zoe） ｜孟耿如 飾｜

《醒世代》雜誌社醫療線記者沈柔伊，就讀藥學系時，因為看到太多醫療界的黑幕，而決定轉換跑道關注醫療議題。跑新聞時，她總是不顧上級的反對。對於議題背後真相的執著，與勇於報導的率真，在腥羶色的媒體潮流之中，讓她儼然成了突兀的存在。因為她堅信只要努力以赴，就可以改變這個社會。然而，挖掘新聞鍥而不捨的她，未料真相的背後將為她的人生帶來最大的危機。

葉建德 ｜吳慷仁 飾｜

葉建德的人生一直都以報復他的老師陳顯榮為目的。五年前的殺人事件，真正地讓他看透自己不過就是陰謀中的一顆棋子而已。這位曾經見人說人話的保險業務員在服刑期間，徹底反省自己的過錯。就在他出獄打算拋下一切的黑暗時刻、邁向新的人生時，卻因為一場車禍，讓他重新回到另一場看不見敵人的陰謀裡。

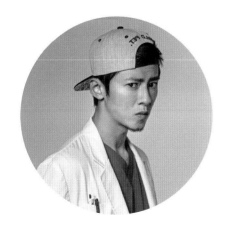

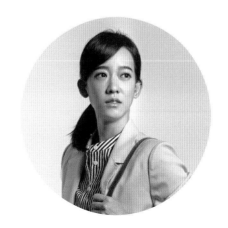

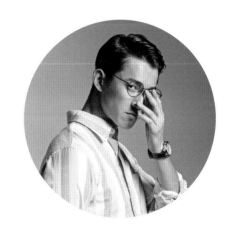

角色關係

康聯醫院
Kang Lian Hospital

院長
朱權綱

指導單位

養父女

副院長
楊惟愉

戀人

公關室主任
史珮宣

胸腔外科主任
安老

外科部主任
謝騰豐

急診室主任
王晨宇

創傷小組主任
蕭政勳

胸腔外科醫師
熊森（熊崽）

整型外科醫師
楊婕娜

急診室護理長
林頤彩

截肢

骨科醫師
比號 - 達棍

神經外科醫師
彭伯恩

創傷小組

截肢病患
劉家倫

衛福部次長
吳偉胤

指導單位 →

頂盛藥學顧問
歐莎莉

流浪漢

立法委員
萬大器

抗議陳情

AM2 自救會
阿淳 ——

AM2 自救會
阿和

杜總編

醫療線記者
沈柔伊（Zoe）

攝影記者
阿永

舊識

父子

十年前床位不足，未救治 →

地方衛生所醫師
陳顯榮

師徒

人球案病患
熊蔚成

前保險員
葉建德

你不覺得當醫生是一件很孤單的事嗎？

你背下了所有肌肉的名字，背下所有神經、骨頭、血管，把技術練到最熟練，跟身體裡面所有壞掉的東西戰鬥。

但不管成功或失敗，你手上的病人是不會知道這些的。

你就像一個人在對抗一整個世界一樣……

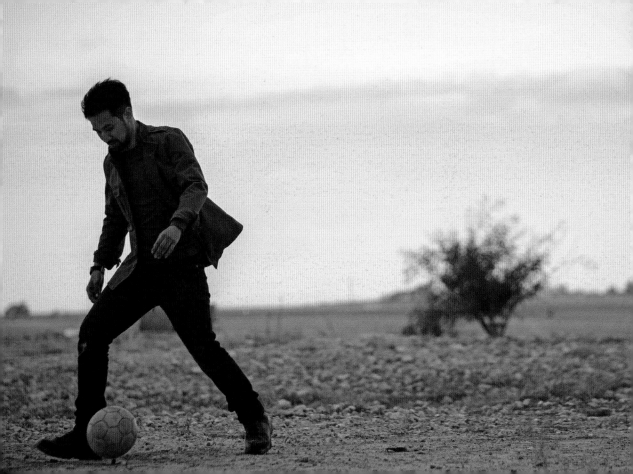

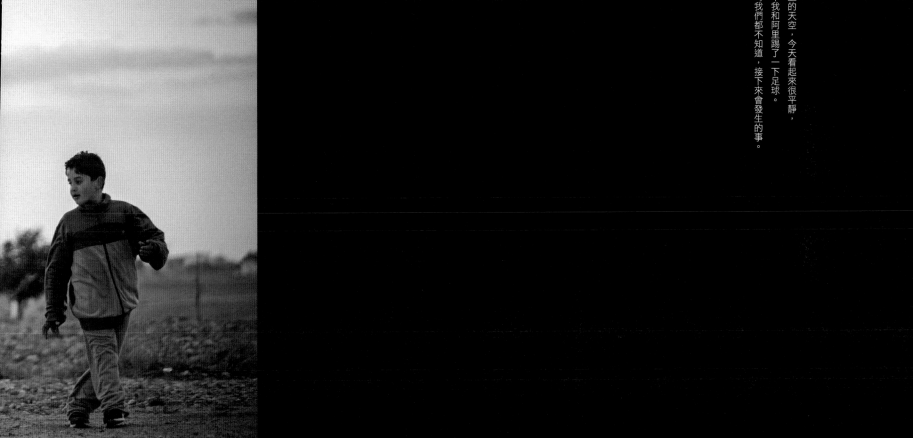

的天空，今天看起來很平靜，我和阿里踢了一下足球。接下來會發生的事，我們都不知道。

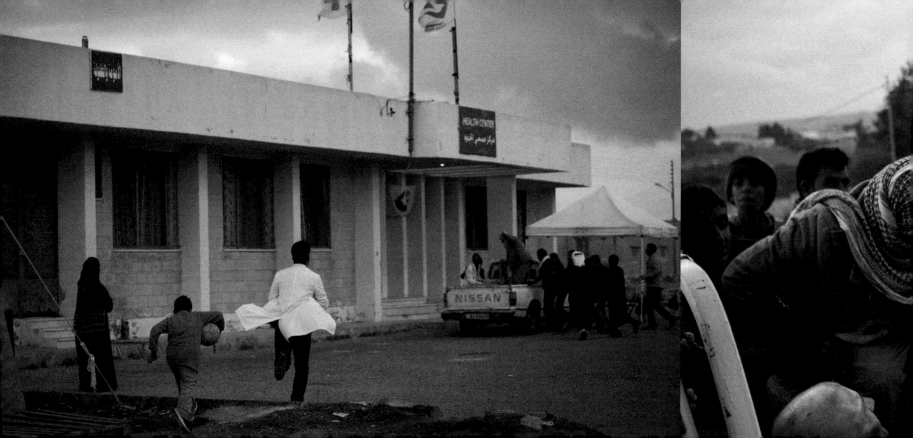

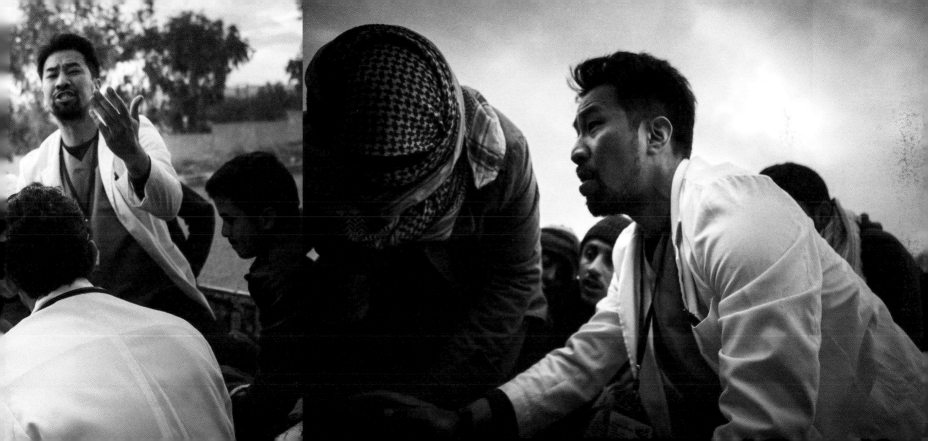

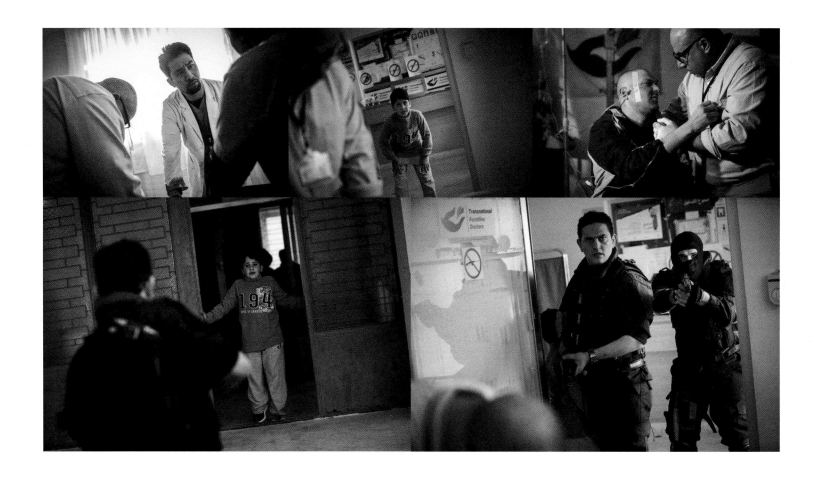

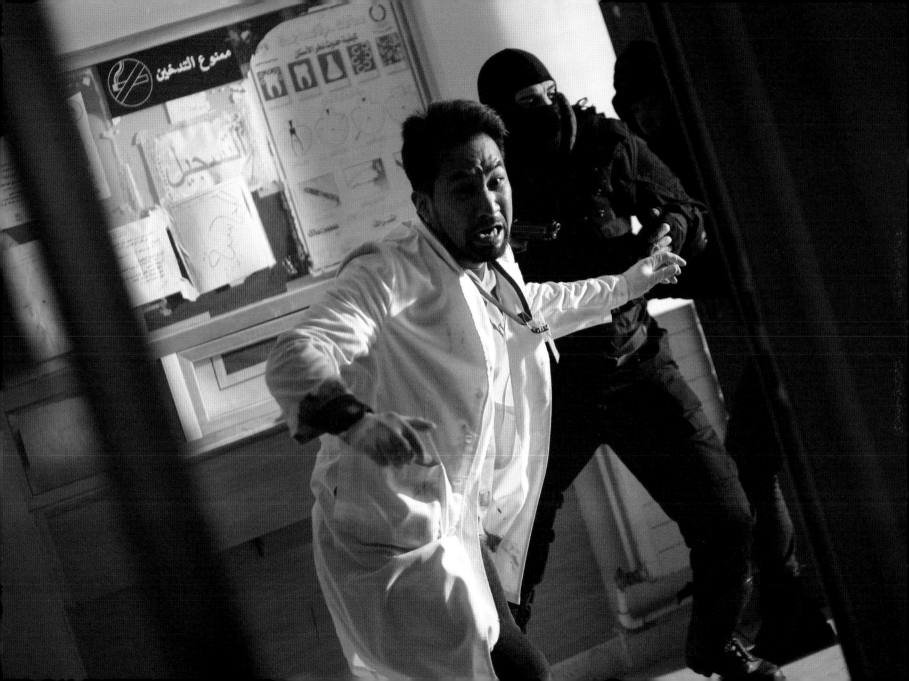

 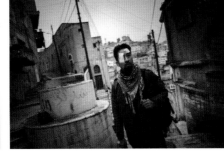

日夜交替的雙重身分，

我一手掌控氣氛，一手掌控人生。

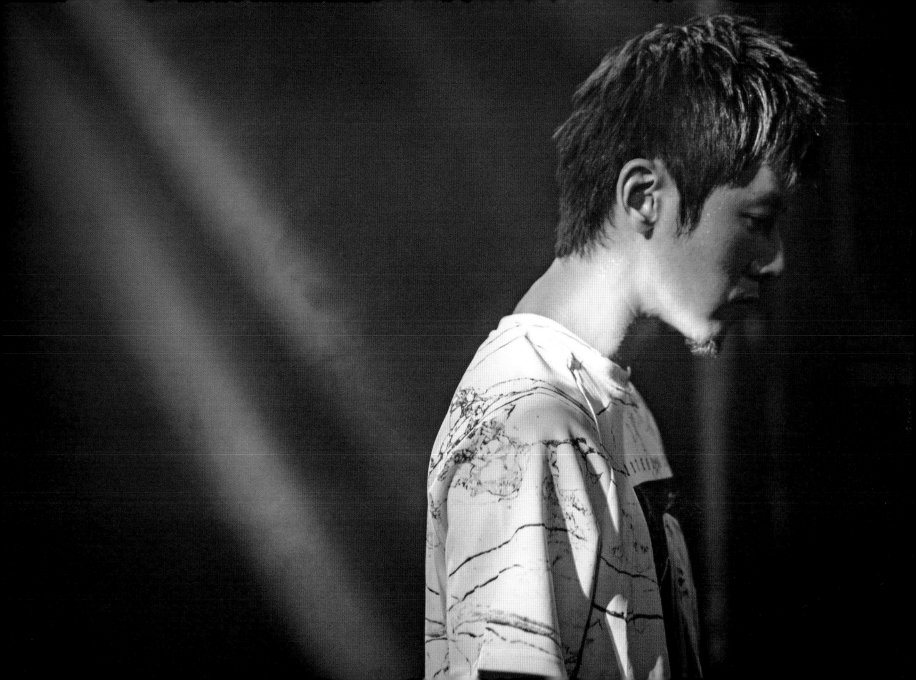

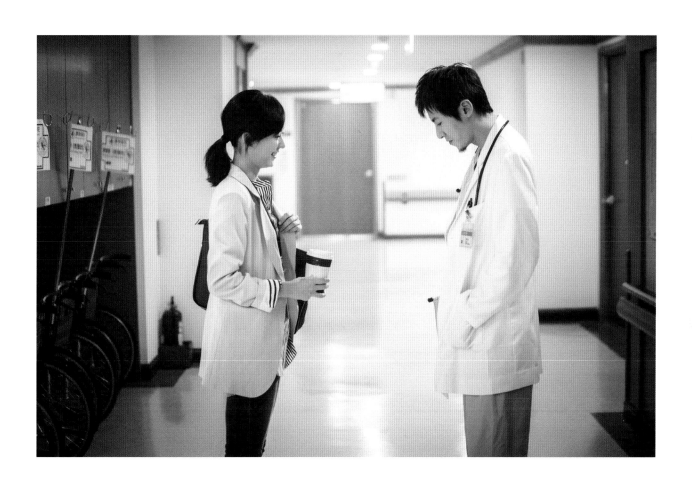

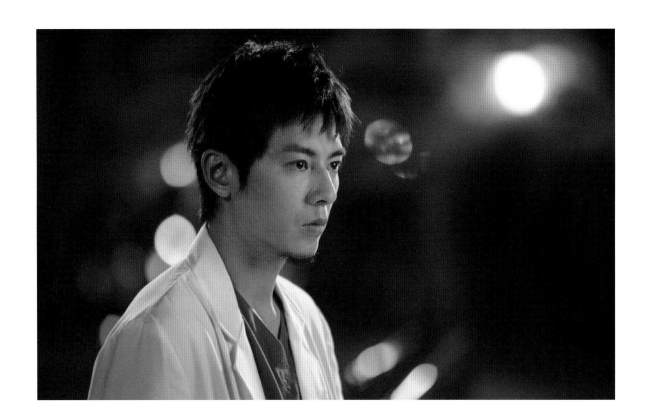

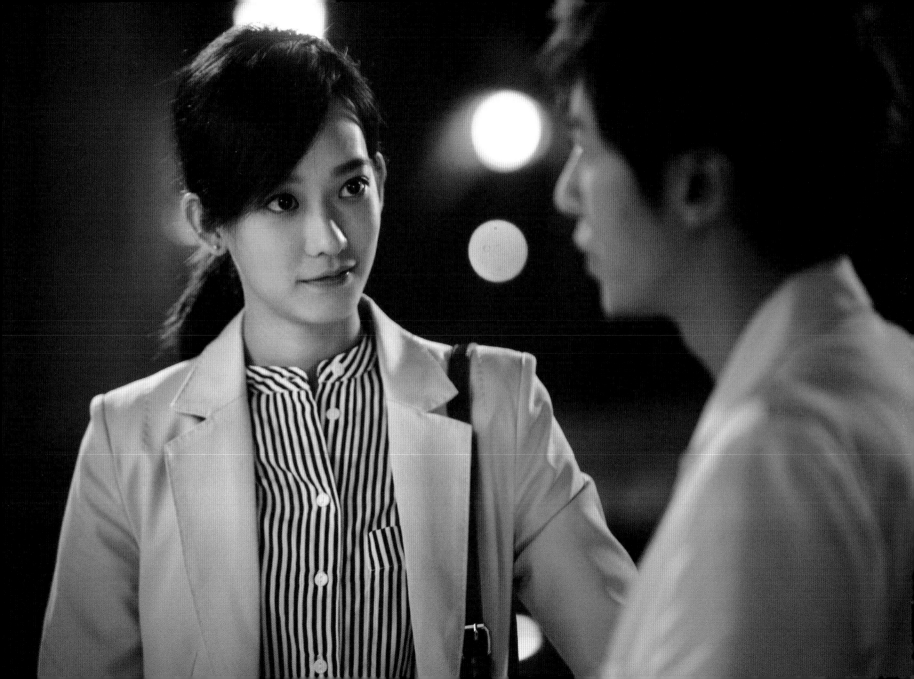

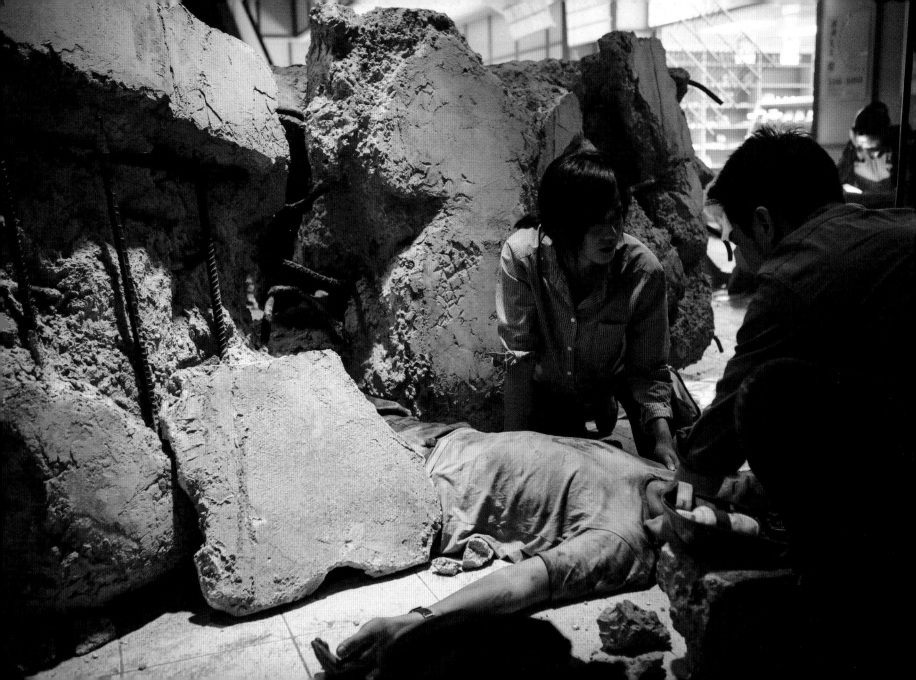

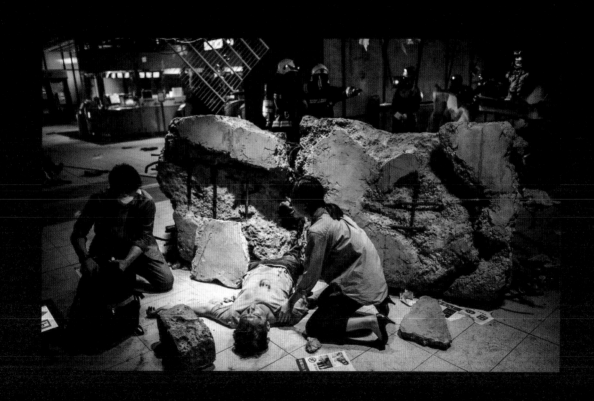

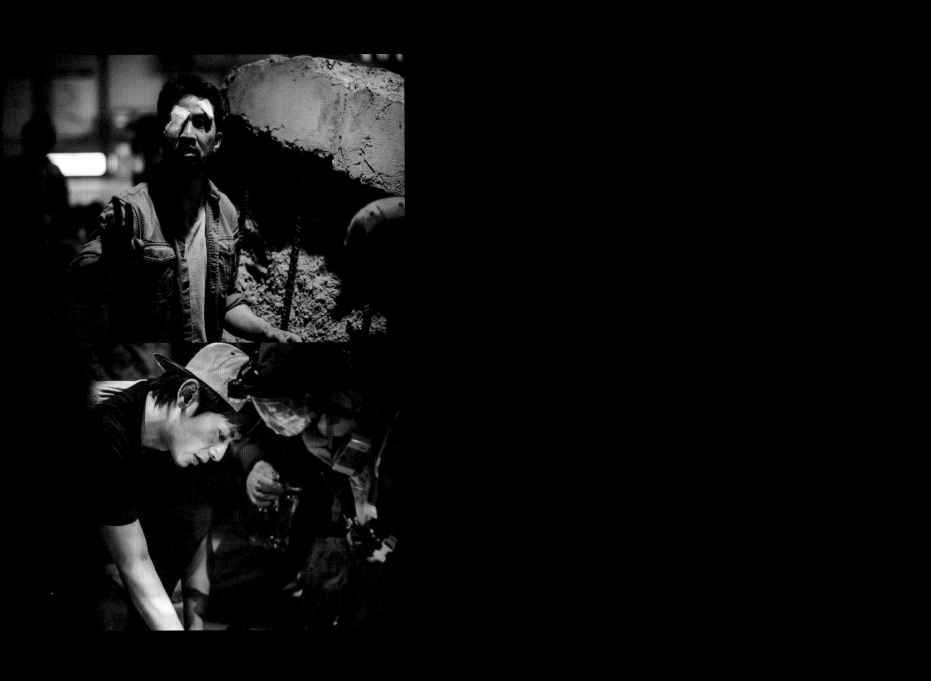

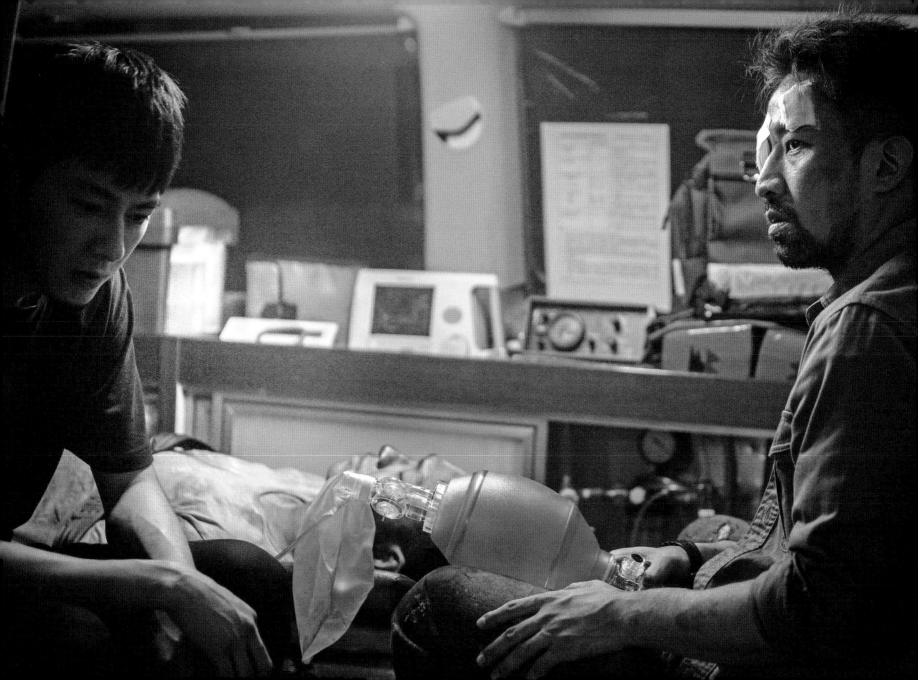

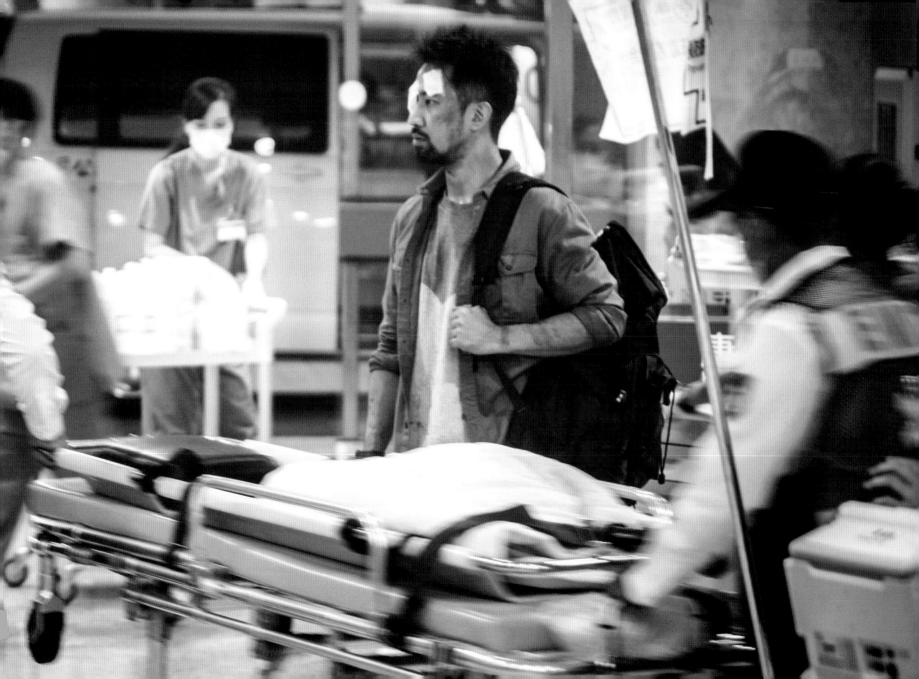

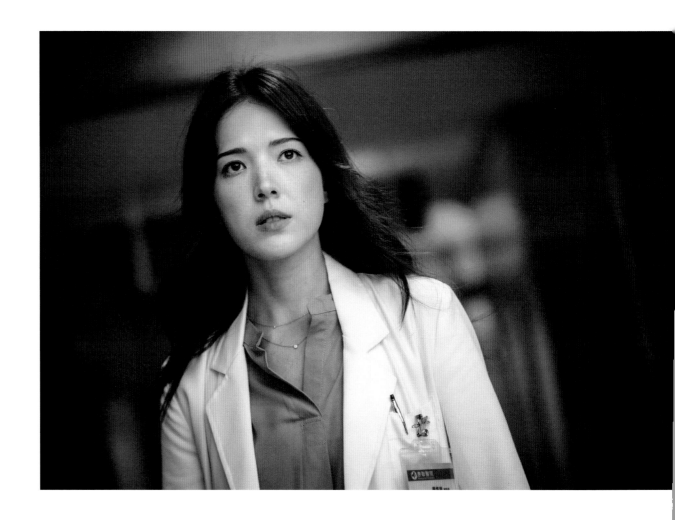

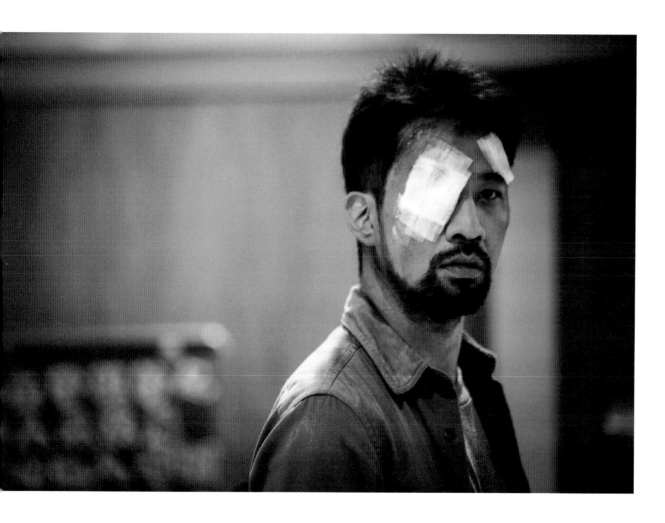

鏡頭之外 I

────────演員們談《麻醉風暴》

Interview , Take 1

戰地經驗改變了蕭政勳

——————————黃健瑋

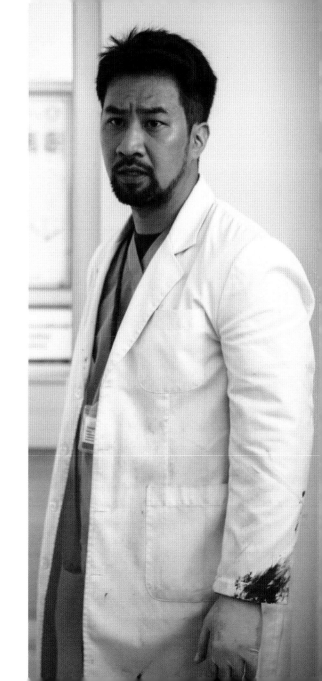

蕭政勳在第一季是麻醉醫生，進入醫療體系後碰上了實際的困難。之後，他與楊惟愉決定要結婚，但新的衝擊再度出現，過程中蕭政勳想要好好陪伴她，但她拒絕了。兩人懷著這樣的傷痛，各自往不同方向前進，所以蕭政勳離開體制，去了戰地。

因逃避而離開，因逃避而回來

戰地，雖說是體制外，卻也是另一個體制，在炮火邊緣行醫並不像怪醫黑傑克風光神勇。任期快滿時，他遇到爆炸案，親近的工作夥伴跟朋友因此喪生，讓他無以為繼。我不知道觀眾能不能感受得到，但我在約旦拍爆炸那一段時，感覺是很強烈的：我被炸飛出來，好友與一個常跟我玩的小孩死在裡面。我醒來，看到眼前，感覺蕭政勳在那時候已經解離，死了一半，因為他歷經了一個很孤獨的過程，原本因為交到朋友而生出的依靠感、自我價值感也分崩離析。生命如此脆弱，他本來是醫治別人的人，在那一瞬間變成了需要被醫治的人。所以他決定回來。我感覺他回來的原因可能是等死，不自覺的；他想在台灣過完剩下的生命。

拍醫療戲不是過癮的事

說實在我討厭拍醫療場面，因為不能出錯，出錯會對不起醫療從業人員，壓力特別大。好比截肢必須要在十五分鐘內完成，所以在鏡頭前要展現出十五分鐘的專注強度，但實際拍了一整天，演員還是要把那樣的能量撐足十六個小時。這很吃力，但也是我的自我要求，因為現場有很多顧問，鬆懈不得。

我常上臉書或 YouTube 看醫療手術，截肢、脾臟摘除術、心臟移植都找得到，非常血腥，但

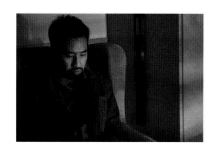

它們不是限制級也沒有被禁。我一直看這些影片,腦袋的狀況會漸漸改變,漸漸適應,反而會想:如果真遇到這樣的狀況怎麼辦?看多了,會找到對我演出有幫助的養分。

走過生死關頭,重新檢視自己的價值

這次到約旦拍戲很有意義。我覺得戰地經驗改變了蕭政勳,這個角色經歷生死交關後,反思了自己的價值。醫生的價值是救人,如果像第一季一味衝撞體制,會削弱在醫學上展現的能力與經歷。所以他回到體制內之後,比較想多做點能做的事,貢獻專業。他在戰地資源匱乏的處境下,還是可以用各種方法救人;回到體制內,就算體制有問題,但資源無疑更充足,能做的事應該更多。所以我覺得第二季的重點不在體制內╱外的問題。

第二季除了戲劇規模變大之外,最特別的是,人跟人之間的情感交流是怎麼被這個社會的脈動和體制箝制、影響,這是一般戲劇裡很少看到的。我有機會續演蕭政勳這個角色,在情節時序上橫跨五、六年,這樣的經驗很難得。可以說,正因為有這兩季的演出,讓蕭政勳完成一段完整的旅程,這個角色代表的是身而為人的尊嚴。

Profile

台灣男演員、戲劇指導。劇場演出經驗豐富,亦參與相當多的電影演出。2002 年憑《石碇的夏天》獲得第 4 屆台北電影節新演員獎,2009 年以《陽陽》入圍第 46 屆金馬獎最佳男配角。2012 年演出的《阿嬤妹》入圍第 47 屆金鐘獎戲劇節目最佳男主角獎。2013 年以《含苞欲墜的每一天》入圍第 48 屆金鐘獎戲劇節目最佳男主角獎。2015 年憑《麻醉風暴》再次入圍金鐘獎最佳迷你劇集 / 電視電影男主角獎。

楊惟愉的課題是自己

——許瑋甯

我飾演的楊惟愉，心理層面在第二季有很大的不同，主要是因為身分改變了。她原本是心理諮商師，不在醫療體系的核心位置，比較能自成一格。她是因為知道自己心裡有傷痛，才當心理諮商師，但心理諮商師可以看出別人的問題，卻不一定能看懂自己。身為養女的她不懂得表達愛，很多東西當她無法消化的時候，她就逃避，展現出叛逆、反骨的一面。其實她騎重機、染金髮，是想要讓自己知道：我有主控權、我有價值、我活著、我是個獨立的人。

當逃避變得不可行

但是在新一季裡，她成了副院長，變成無可迴避體制的人。因為身分的轉變，很多事她不能再依自己的想法為主，必須考慮全局，這跟她我行我素的個性是有拉扯的。她來到體制內更高的位置，得做出不同的判斷與決定，甚至得漠視內心的掙扎，承擔被罵、被誤解的壓力，不斷思考著究竟是要為病人好，還是為醫院好。因為有時候適度的犧牲，能帶來最後讓所有人受益的結果；但若單看醫生的本質，眼前就只有個體。

我在這一季的戲裡，與蕭政勳有一段過去，兩人雖然有過傷痛，終究還是放不下彼此。蕭政勳離鄉背井，楊惟愉也跳開熟悉的一切去做副院長，兩人似乎都有所成長，都變成更符合社會期待的人，但當他們再相遇時，會發現雙方的內心並沒有變，始終留在原地等待彼此。他們只是想將時間拖長，來遺忘那些傷痛，透過新的生活歷練，讓自己變得不一樣。另一方面，他們的個性都很矜持，真的碰到時都不願拉下面子跨出那一步，內心仍然糾結著。

楊惟愉與蕭政勳的最後一場戲，我覺得滿可怕的。那場戲，我的台詞是我自己寫的，講到我

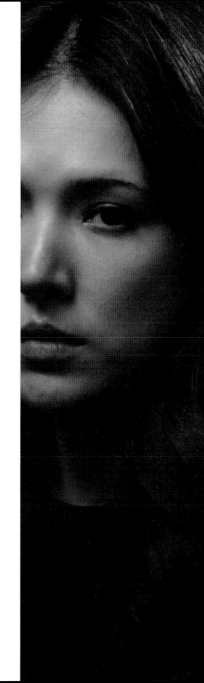

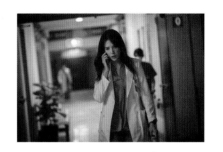

們不是才說好要一起去很多地方，怎麼會變成這個樣子？楊惟愉心裡有著內疚和自責，以前太愛面子，非要到這一刻才願意面對內心的情感，那其實很殘酷。當導演喊「ACTION！」，我哽咽到沒有辦法把台詞說下去，導演喊「卡！」的時候蕭政勳也哭了。我當時全身發抖。對我來說，那場戲的印象非常深刻，當下真的很愛蕭政勳。

醫護人員的工作不只是救治而已

拍攝前去醫院實習，我才知道在體制裡當醫生，每天要做的不只是看病救人，還有很多挑戰。我除了要接觸醫生和心理諮商師，還要了解整間醫院運作的流程，每天要看公文、批簽呈，但任何決定都要經過小組評估，不可以獨力決定，這樣的運作模式有其背景，也有辛苦的地方。這一季讓我體會到醫療體系裡醫生、護理師內心的煎熬。希望這齣戲劇能拉近醫病關係，更理解彼此。醫院運作的真實面貌與其中的故事，值得我們用敬意看待。

Profile

台灣女演員、模特兒，畢業於華岡藝校戲劇科與文化大學戲劇系。2003 年簽約凱渥模特兒經紀工作成為旗下模特兒。2009 年出演《愛就宅一起》跟《下一站，幸福》受到關注。2014 年以《相愛的七種設計》入圍第 51 屆金馬獎最佳新演員。2015 年以《十六個夏天》奪下第 50 屆金鐘獎戲劇節目最佳女配角獎。近期以《麻醉風暴》、《紅衣小女孩》、《失控謊言》等作品演技受肯定。目前持續接演電視及電影作品中。

更沉穩的旁觀者

——吳慷仁

第一季的葉建德曾是醫生，在傷痛的驅使下最後成為罪犯。他很執著要得到某種交代，當心中的正義已經無法挽回，當他開始採取某些行動去換得那個交代的時候，他其實成了被邪惡不斷吞噬的人，沒有辦法煞車。他渴望被別人注意，似乎希望其他人丟臉、失敗，好讓自己站在旁邊竊笑。其實葉建德並不是那麼清楚，看到別人中箭落馬是不是真能撫平自己內心的傷痛。

「更生」之後，如何原諒自己

第二季的葉建德比較像旁觀者。他認識第一季就存在的蕭政勳與楊惟愉，以及跟他曾有過節的老師陳顯榮，也知道新加入的角色熊崑的背景；他並不是主要脈絡的帶動者，但像個搭橋的人，熟知這一季每件事，進而串起每個角色之間的關係。早在第二季確定開拍時，我就在思考接下來的葉建德應該是什麼樣子。不論戲分，我都想很有誠意地在外型上做出改變，變胖或變壯都好，讓葉建德有另一個樣貌。

後來，我跟導演討論，我在這一季的戲分較少，所以每一次出場都要到位。變壯之後的葉建德走起路來比較沉穩，少了第一季的衝動，加上坐牢的沉澱，脫去了個性上的浮誇與油條。我試著表現更生人跟社會有一點脫節的氣息，但仍保有「見什麼人講什麼話」的特質，他跟不熟的人、跟蕭政勳，以及認真起來時講話的內容、方式都會有明顯的落差。比起上一季的他追求真相，我覺得這一季的葉建德追求的是另一件事：這個角色到最後會發現自己真正缺少的是如何放掉過去所做的一切，原諒自己，繼續往前走，甚至用自己的力量去幫助別人。

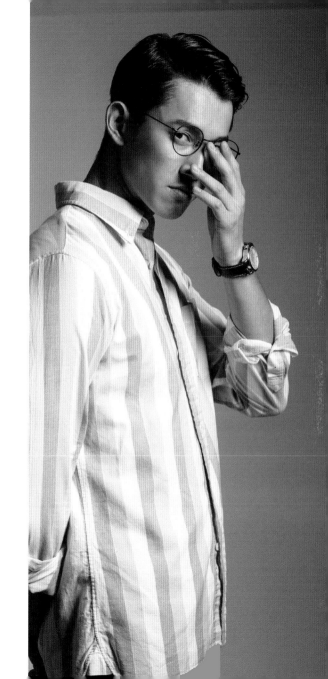

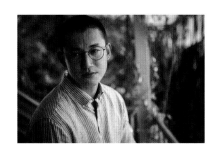

做足功課，趕戲也要思考怎麼「玩」

一般來說，趕戲時我們通常是上戲前才會順一下本——喔，你講完這句，我要接那句。可是麻醉風暴的劇組不是這樣，明明迫在眉睫，我們幾個感情好的演員還是會在拍戲前一天跟導演與編劇溝通。我們會聊隔天的戲可以怎麼「玩」，那個集思廣益的成果並不是妥協於誰的想法比較好，而是將兩方的想法疊在一起，朝對彼此都有益的方向去詮釋。

第二季找來兩位導演，洪伯豪是新加入的，他們很尊重演員，不會要求我們一定要呈現什麼樣子。我相信大家早在好幾個月前就做足了功課，甚至因為準備得太充足，對戲時每個角色都太過精采，以至於無法平衡。導演的挑戰就是要巧妙融合每個人的想法與表現，並且呈現出來，非常辛苦。我想跟二位導演說聲：辛苦了！

Profile

國片新生代男演員的代表之一，曾受台北藝術大學電影所「電影表演」、「即興表演」課程訓練。2008 年參與《渺渺》，他以自然、脫俗的演技入圍第 11 屆台北電影節「最佳新人獎」，首次大銀幕演出即令人驚嘆。2009 年《下一站，幸福》中深情又正義的形象廣受好評。2010 年《鍾無艷》一人分飾兩角，成功打響知名度。2011 年參與電影《微光閃亮第一個清晨》及《第三個願望》演出，2015 年以《麻醉風暴》奪下第 50 屆金鐘獎迷你劇集 / 電視電影最佳男配角。2017 以《白蟻：慾望謎網》獲台北電影獎影帝。

Power

在權力遊戲裡，
人命，有時候被視而不見。

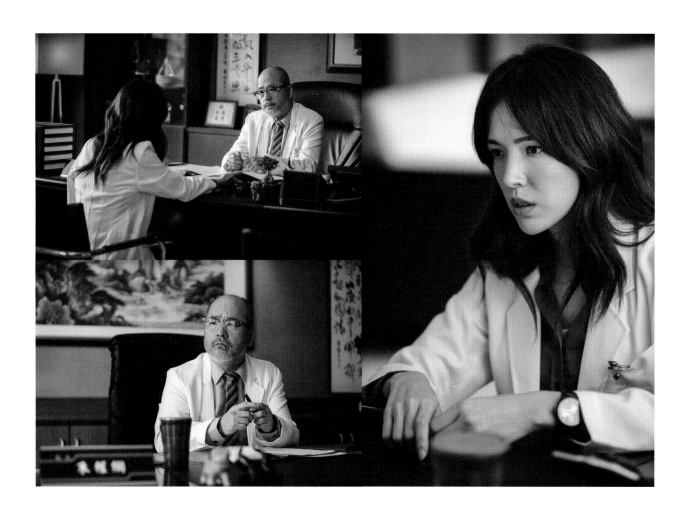

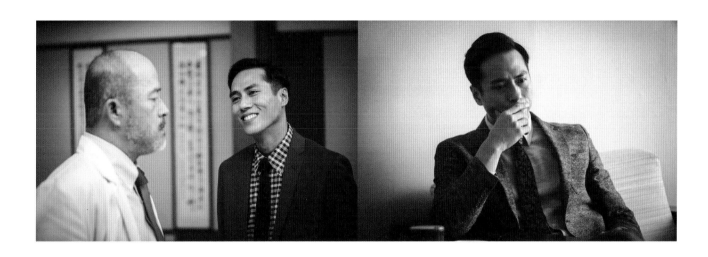

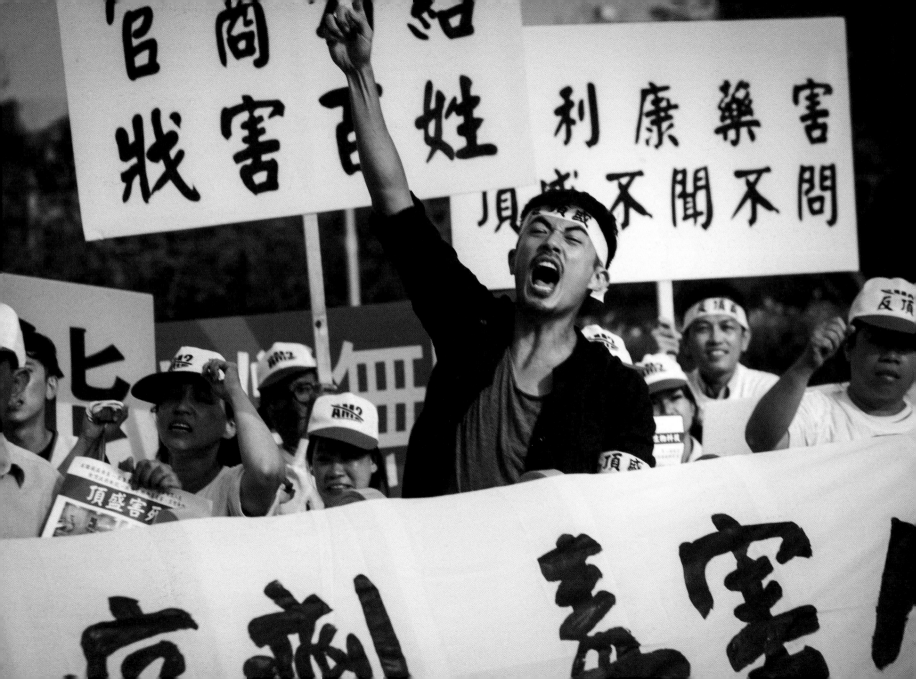

Dormancy

蟄伏等待新機會，
拿回人生的主控權。

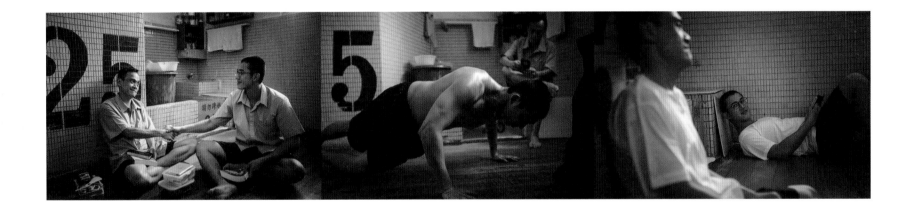

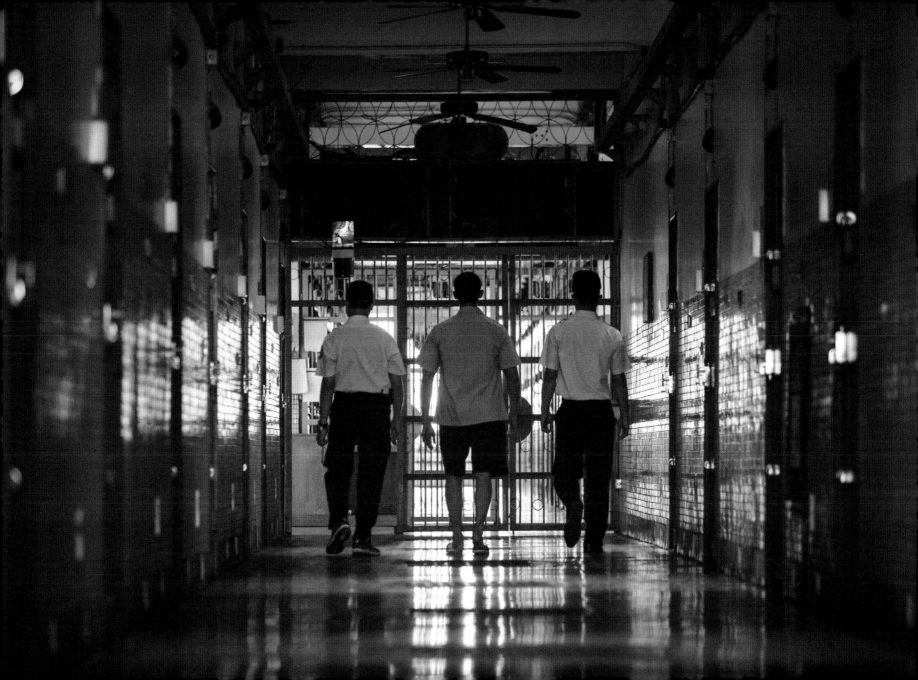

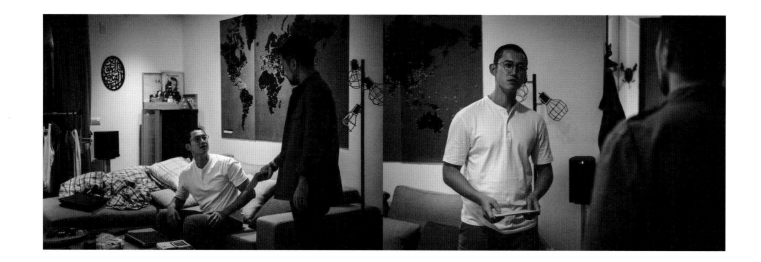

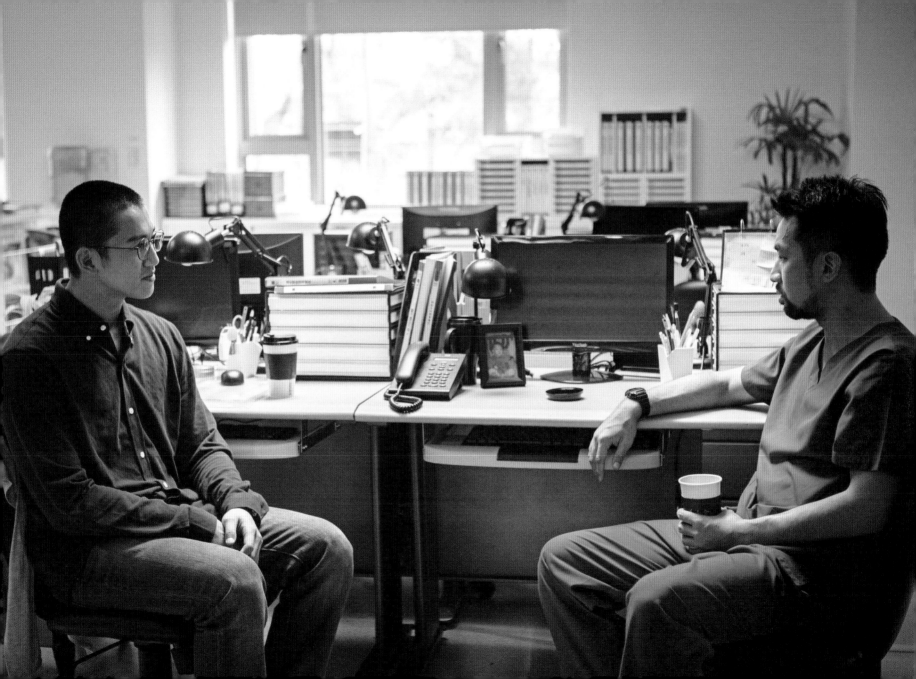

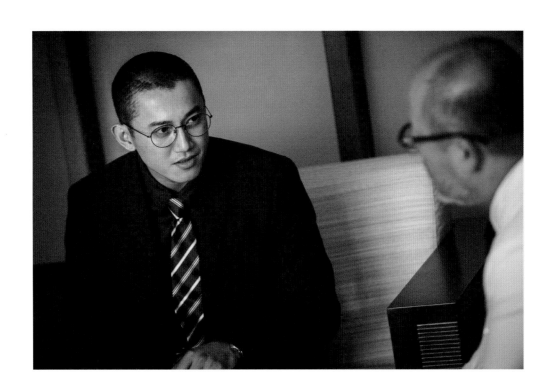

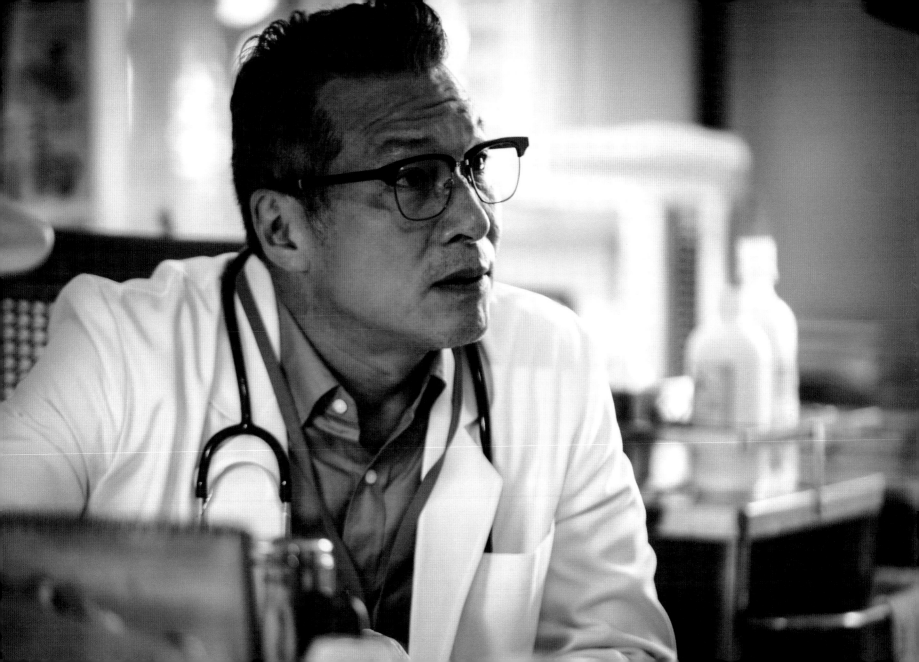

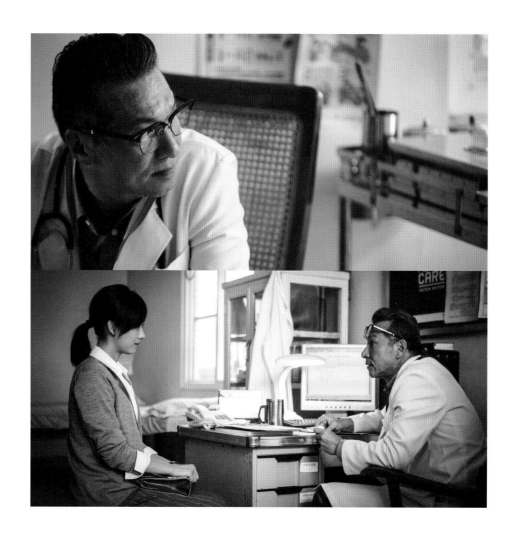

Conflict

當信任瓦解，
衝突便一觸即發。

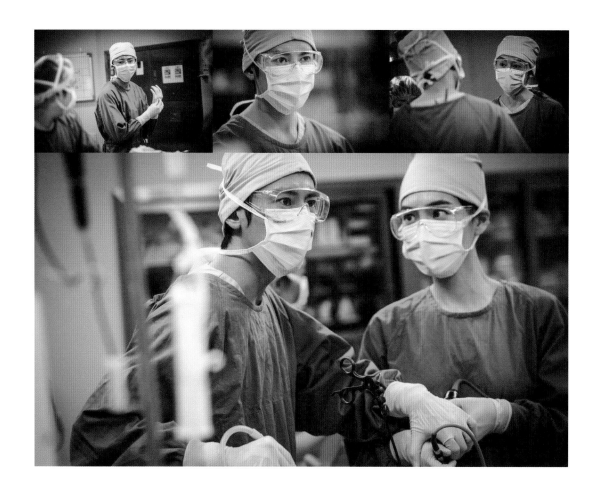

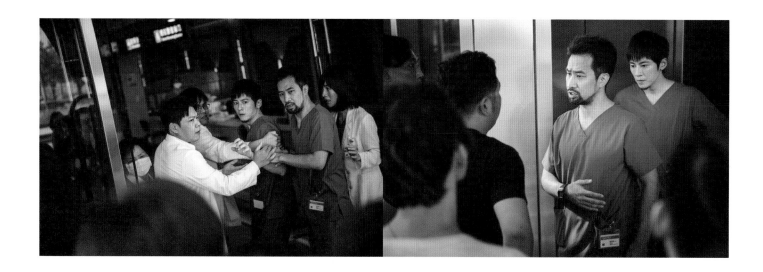

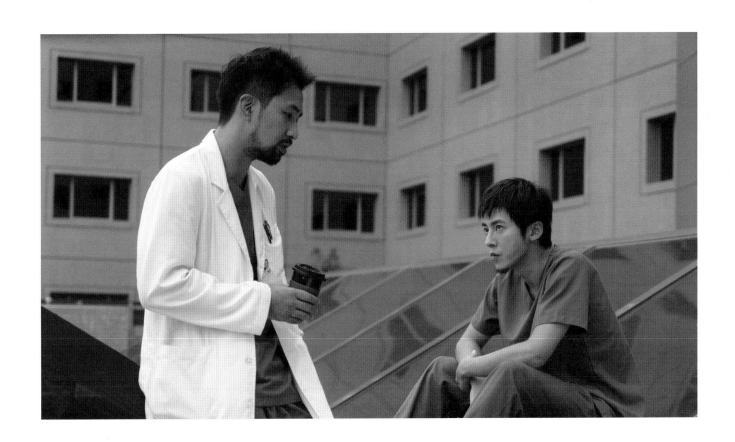

Lost

有些心底的聲音，
唯有歷經失去，方能喚醒。

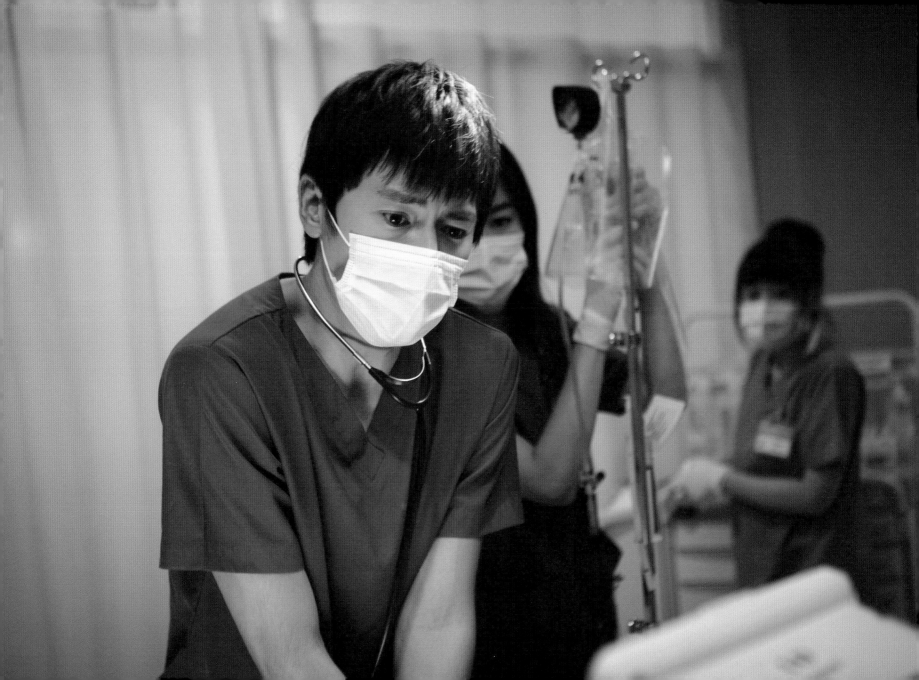

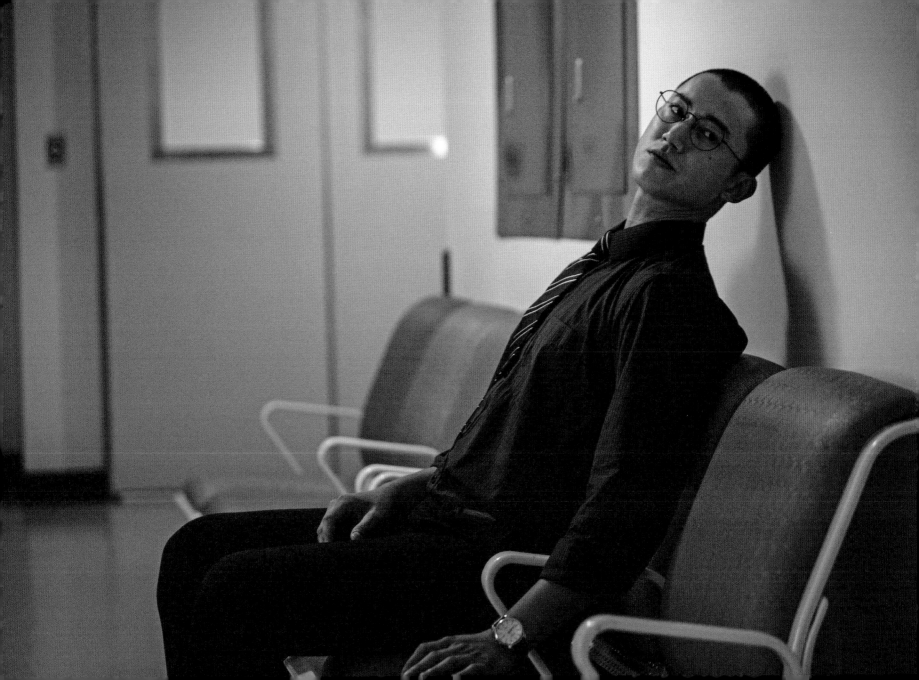

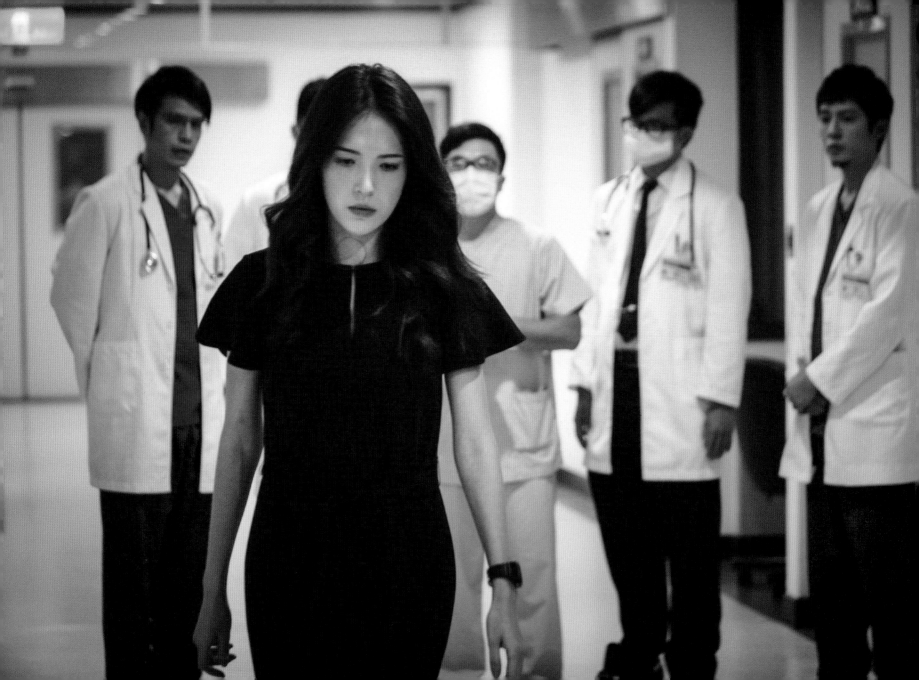

Team

我們是一個團隊，
沒有任何人可以例外。

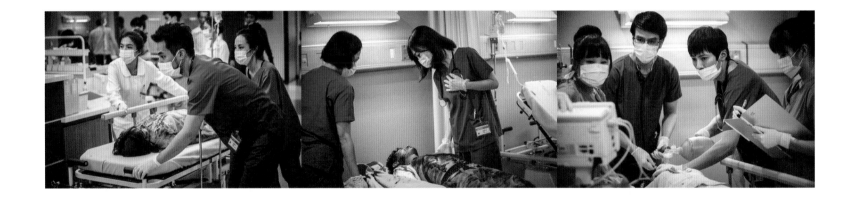

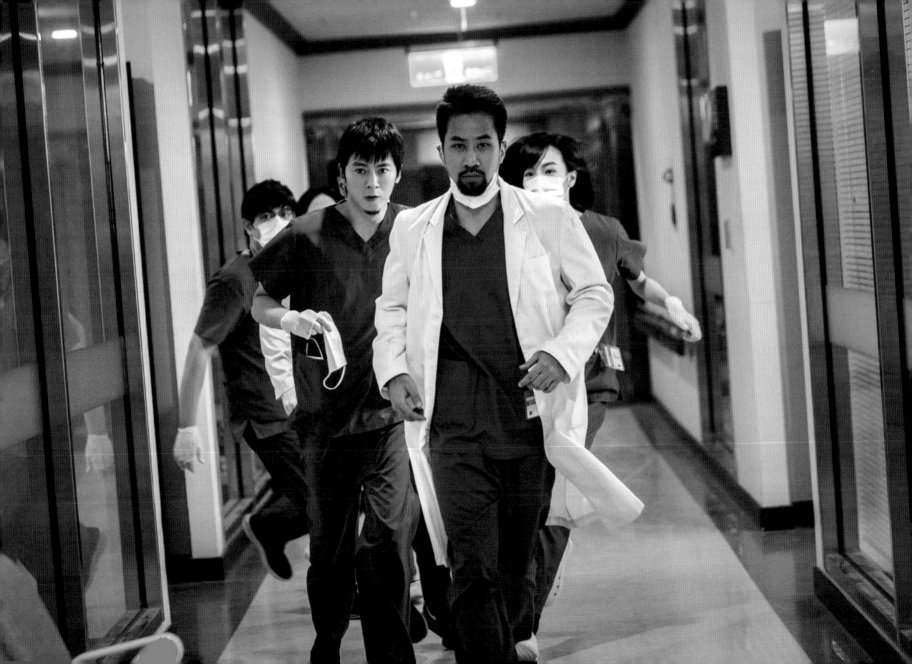

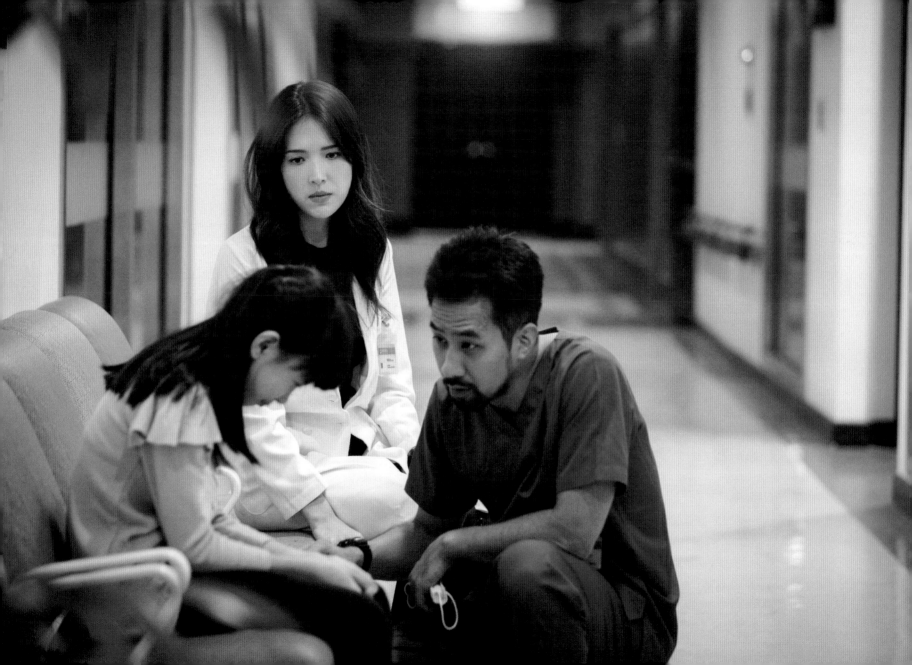

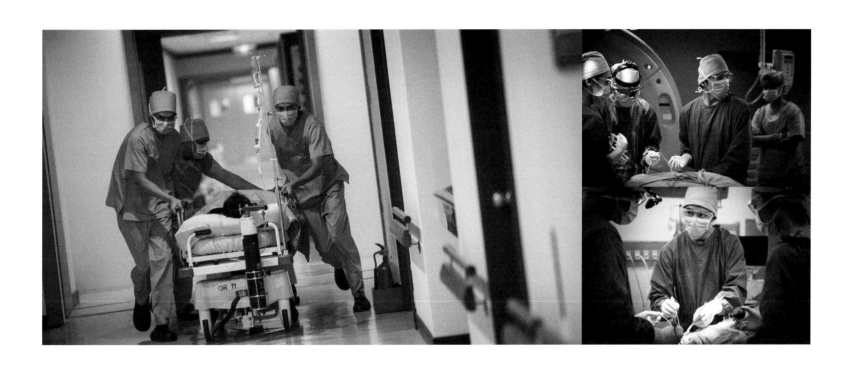

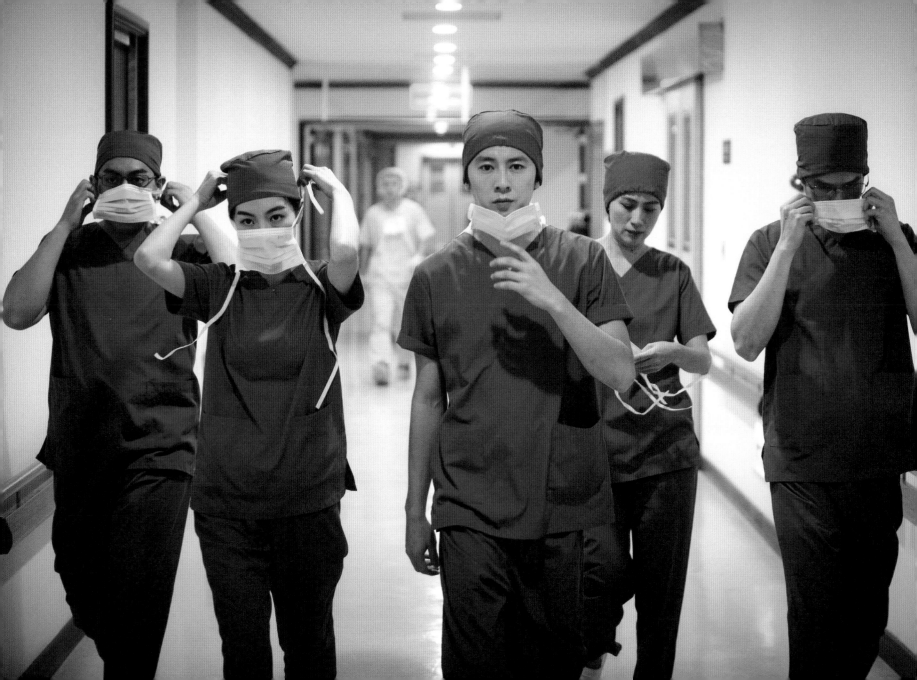

Start

第二次相遇，
結果會不會不同？

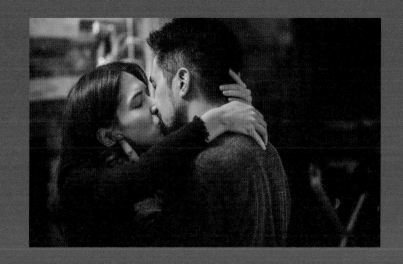

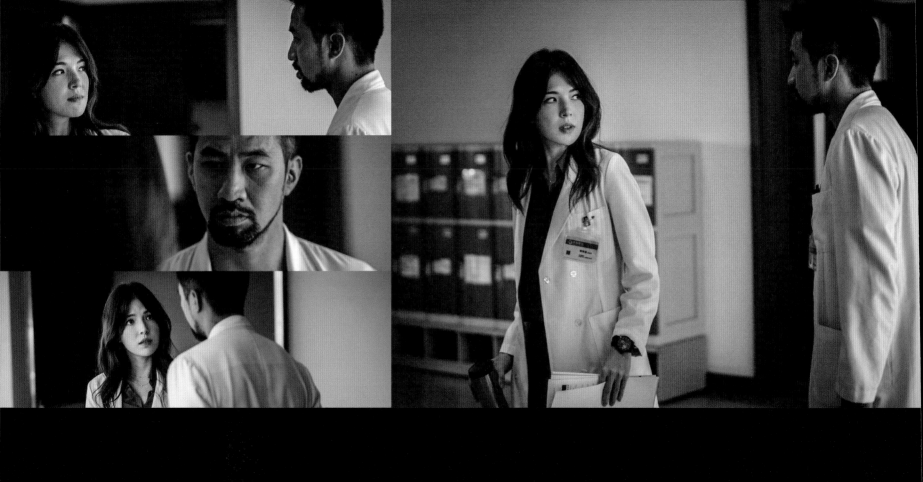

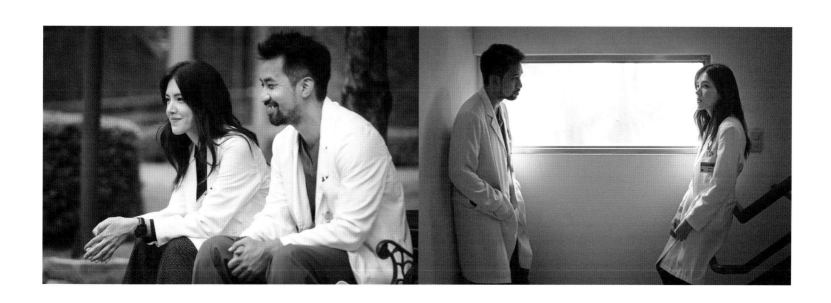

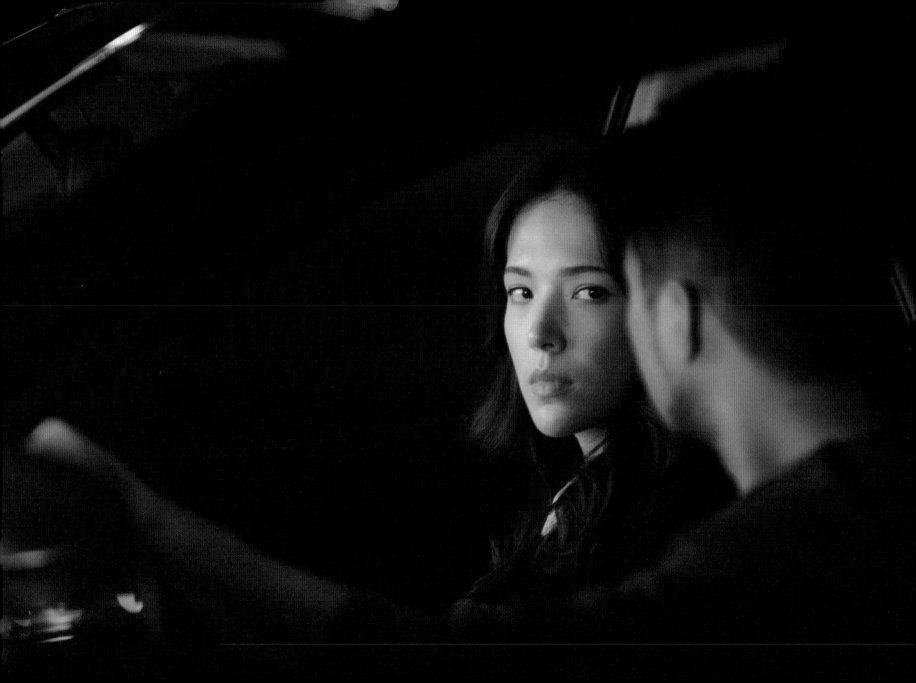

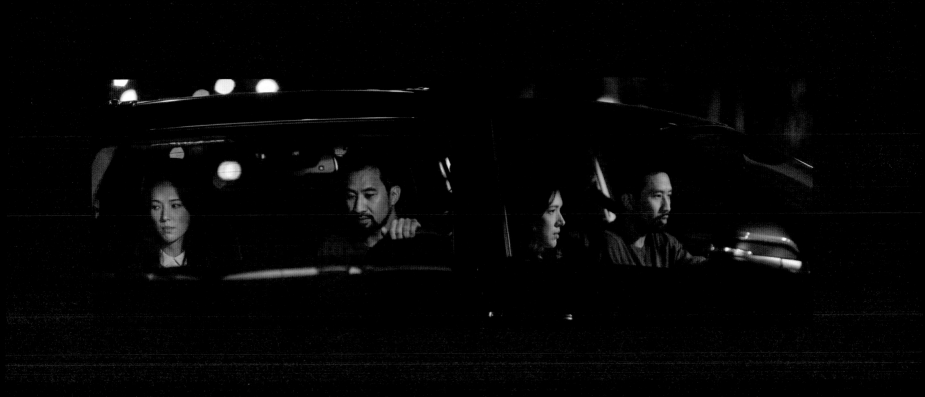

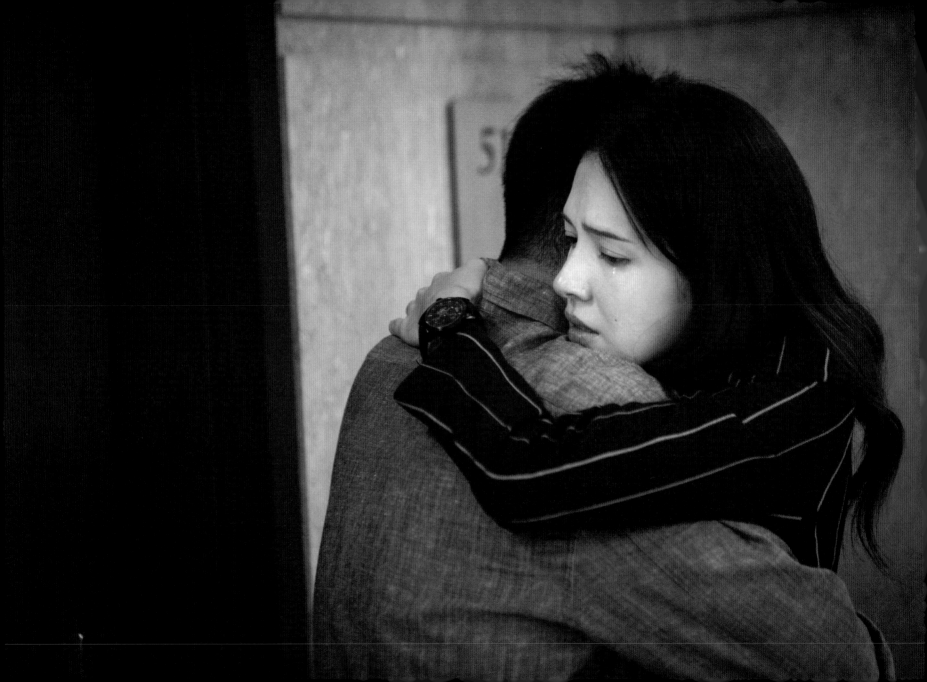

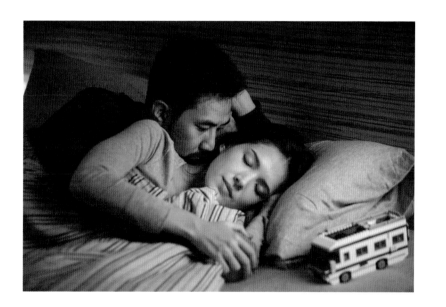

鏡頭之外 II

—————————演員們談《麻醉風暴》

Interview , Take 2

「成爲外科醫生」的難忘經驗

————————李國毅

進入《麻醉風暴2》劇組是個全新體驗，首先是我本來就很喜歡第一季，四處推薦給圈內圈外的朋友看。我在戲裡看到希望，看到好多人的努力、好多人的奉獻和團結。

實習醫生的震撼

收到試鏡的通知覺得是項挑戰。我很久沒有演戲需要試鏡了，但這個角色要具備兩種專業：他白天是醫生、晚上是嘻哈歌手，非常挑戰。試鏡前得做非常多功課，要有醫療的基本觀念，還要準備饒舌表演。

試鏡時被要求現場表演一首饒舌歌，但饒舌歌如果不是自己寫的歌詞，就非常難記，我最後跟導演道歉，問能否再給一次機會，我會好好準備，因為我不想拿出半調子的東西。沒想到導演竟然說：「沒關係，給你一點時間，現場寫。」他們給了我快二十分鐘寫詞，然後用手機放了一段節奏，要我現場演唱。

我常跟別人講這段「成為外科醫生」的難忘經驗。等到確認可以參與第二季的演出時，我反而開始懷疑自己有沒有辦法承受住這項挑戰。我不確定自己做不做得到，因為我知道這絕對是很辛苦的一段路。但很多人給我信心，讓我決定全力以赴。

外科是最直接面對病人創傷的科別，我像個實習醫生，教學醫院的手術室破例讓我在裡面待了好多天，以不干擾醫護人員的方式見習。我親眼目睹病人被麻醉，看專業醫生怎樣用手術刀把病人的身體切開。事先我完全想像不到會有這麼真實的畫面在眼前，做為演員，這一點是很幸運的。我們還進急診室，跟醫護人員一起在旁邊或外面 stand by，隨時有緊急狀況

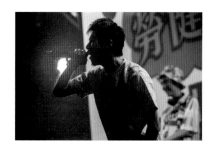

進來，就觀察、學習醫護人員如何在第一時間做醫療處置，有的送進來時骨頭已經凸出來，或躺在病床上幾乎差一口氣就要死去的、活生生的人。非常謝謝好多專業醫師願意把自己僅剩的一點空檔時間留給我們，對我們有問必答，只為了幫助我們完成這部戲。整齣戲演完後，我現在超喜歡護理人員，在不麻煩或不打擾的前提下，我都希望可以跟他們拍照，或是做任何可以幫助他們的事，因為他們太辛苦了。我覺得他們在展現專業的時候太有魅力了。

從世界只有自己，到跟大家一起努力

我在劇中演的角色「熊崽」是外號，本名叫熊森，他因為醫療人球案而失去了父親，希望世界上不要再發生自己父親經歷過的事，所以立志成為一個不放棄任何生命的醫生。也因此，他看到體制內冷酷的一面後，反而激發出類似憤青的叛逆性格。

熊崽從單打獨鬥到融入群體的轉變過程，讓我了解到一個演員不是把戲演好就好。套用在我的生活及演藝圈，就發現單單做好自己的事是不夠的，我還必須顧及旁人的心情、感受；不只要會打仗，還要會帶兵，才是一個完整而成熟的自己。我覺得熊崽在戲中就在經歷這樣的過程，從世界只有自己，漸漸看到別人的付出，也慢慢感覺到自己的付出對其他人的影響，到最後大家一起努力，朝更好的方向前進，確實地跨出改變的那一步。

Profile
出身自台灣的演員，畢業於國立台灣體育學院休閒運動系，擅長田徑、游泳和籃球，高中時是台北市跳高第一名，而考上國立台灣體育運動大學，曾是大葉大學運動管理研究所博士研究生。曾演出多部電影與戲劇。2013 年、2014 年因演出三立《我的自由年代》而走紅。

相信記者天職的沈柔伊

——————————孟耿如

「沈柔伊」有藥學系背景，她在《醒世代》雜誌社擔任醫療線的記者，有感於一般大眾容易受媒體左右，於是她努力寫自己想寫的報導，希望寫出來的東西可以改變什麼。她對追查人球案的執著，讓她在媒體圈顯得突兀。然而，這堅持來自她讀藥學系時看到許多黑暗面，包括醫療制度的問題，讓她決定放棄醫界，改走媒體這條路。

勇敢·冷靜·諜對諜

這角色跟我以往演過的不太一樣，成熟了些，但跟我自己個性有點相似，特別是在工作時態度比較嚴肅這一點。沈柔伊跑新聞時很認真，有點不苟言笑，也不怕得罪人。她還是個勇敢而冷靜的人，遇到爆炸事件非但沒有想逃跑，還在現場即時報導。甚至追蹤到犯人的家，在完全沒人保護的情況下自己一個人走進去，那裡可是廢墟耶！

沈柔伊的戲分跟國毅演的熊崽有很大的關係。一開始是為了想挖新聞而接近熊崽，後來被他救人的執著感動，甚至在熊崽陷入低潮時在一旁傾聽與開導，慢慢讓他卸下心防。這兩個角色有相似的特質，最後互相依靠，好像同在一條船上一樣。另一個較有互動的是懷仁哥，我們在戲裡的角色比較像諜對諜。沈柔伊知道葉建德這個人，也清楚他很聰明，所以一開始是有敵意的，我們都想從對方身上得到情報，但又得留一手。沈柔伊從擔心被他牽著走，到後來展現記者的犀利與強勢，跟葉建德旗鼓相當地較勁。

「大魔王」示範，受益匪淺

這次最特別的經驗是跟著記者一起進到國會實習，之前我沒踏進過立法院。政治線記者都

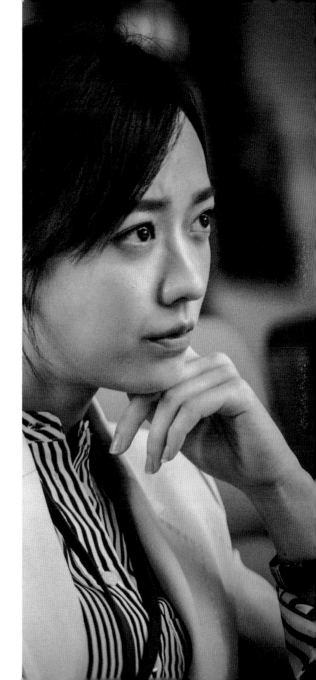

很厲害，資深前輩很清楚每位官員的到場時間，官員一到就馬上發問。我跟著跑了幾天新聞，學著在立法院開完會立刻發稿。文字是我比較沒自信的部分，多虧劇組很用心找了老師幫我看稿。

除了跟國毅是第三次合作，跟其他前輩演員都是第一次對戲。一開始知道要跟慷仁哥對戲時很緊張，因為他是我敬佩的演員。我們第一場戲就是接他出獄，而他完全沒有架子，很認真地討論該怎麼呈現，也會引導我怎麼做。雖然第二天我還是把他當成「大魔王」一樣戒慎恐懼，但他會親自示範某一段可以有怎樣不同的表演方式，而且說來就來，真的很厲害。

另外我記得一場比較殘暴、受傷的戲，是真實生活中不會發生的，演起來很難，我甚至沒辦法想像那是什麼畫面。跟我對戲的施名帥就像個暖男一直鼓勵我，說我做得很好；健瑋哥則讓我看一些血肉模糊的影片，對我說：「妳看了是什麼感覺，妳在戲裡的當下就是那種感覺。」那場戲我們一連拍了好幾次就是拍不好，後來導演要我先休息一下，他一宣布放飯，我就崩潰大哭，因為前輩們的熱心指導反而讓我壓力很大。後來，我獨自到其他樓層靜下心來，把剛才前輩說的整理一遍，想清楚自己要怎麼演，才過了那一關。

經過這些，讓我演得愈來愈自然，這齣戲各方面都讓我學到很多，非常感謝。

Profile

台灣新生代女演員，實踐大學畢業。
2011 年演出《我可能不會愛你》大仁妹李淘淘的角色而廣為大家注意。後來接演多部戲劇演出，是極有潛力的台灣新生代女演員。

Truth

只有願意弄髒雙手的人，
才看得到真相。

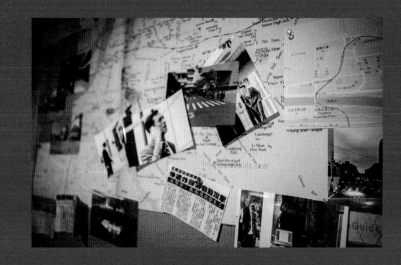

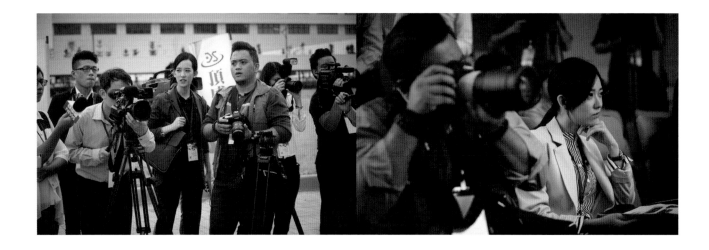

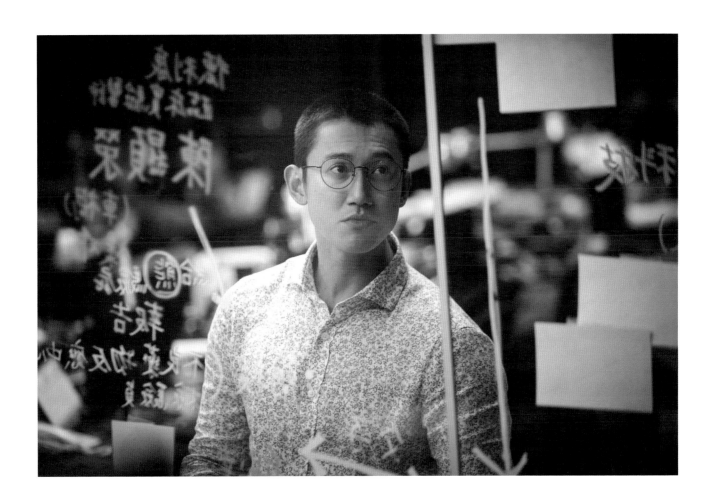

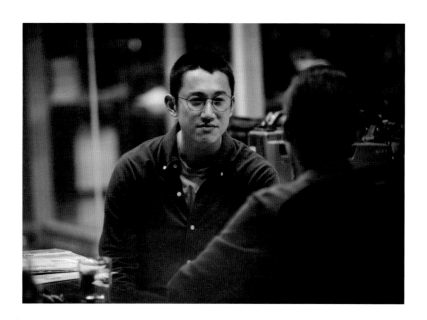

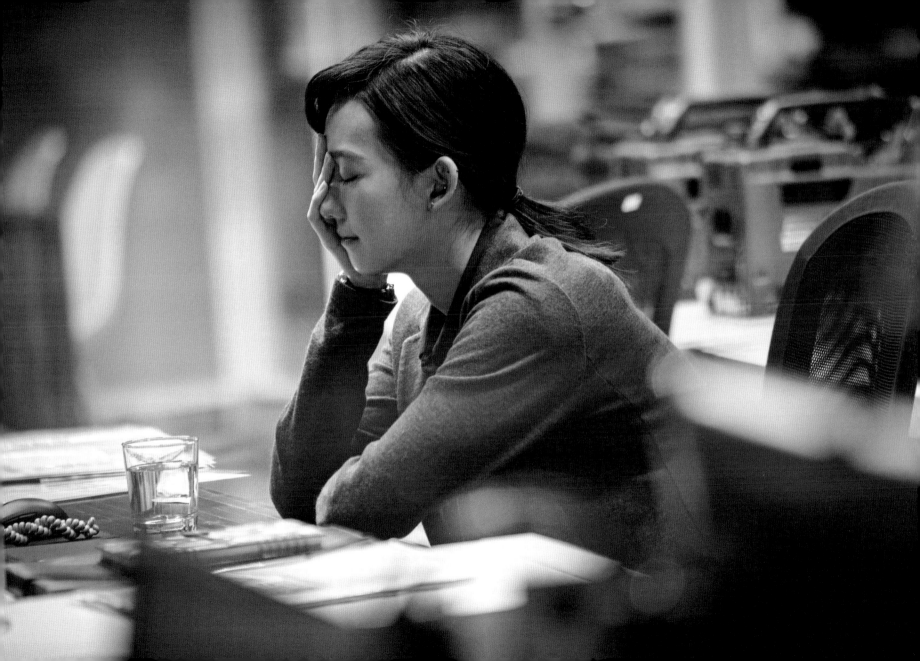

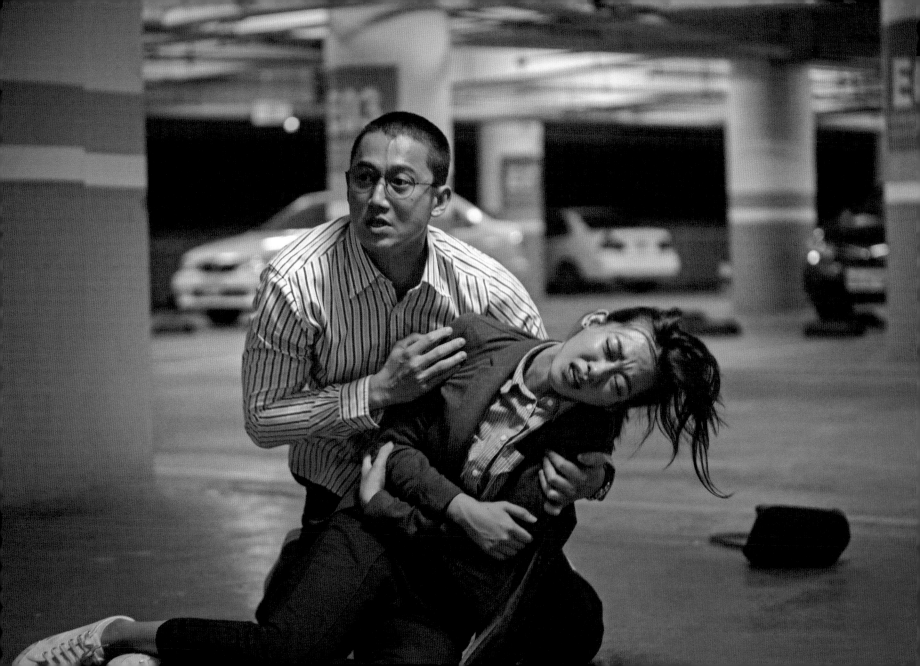

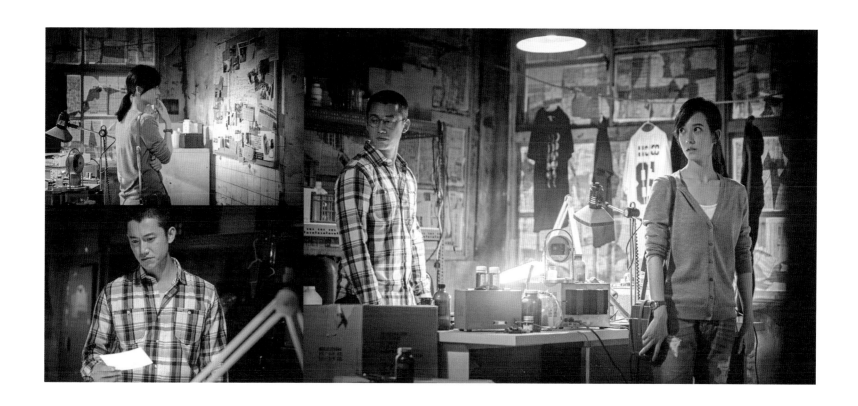

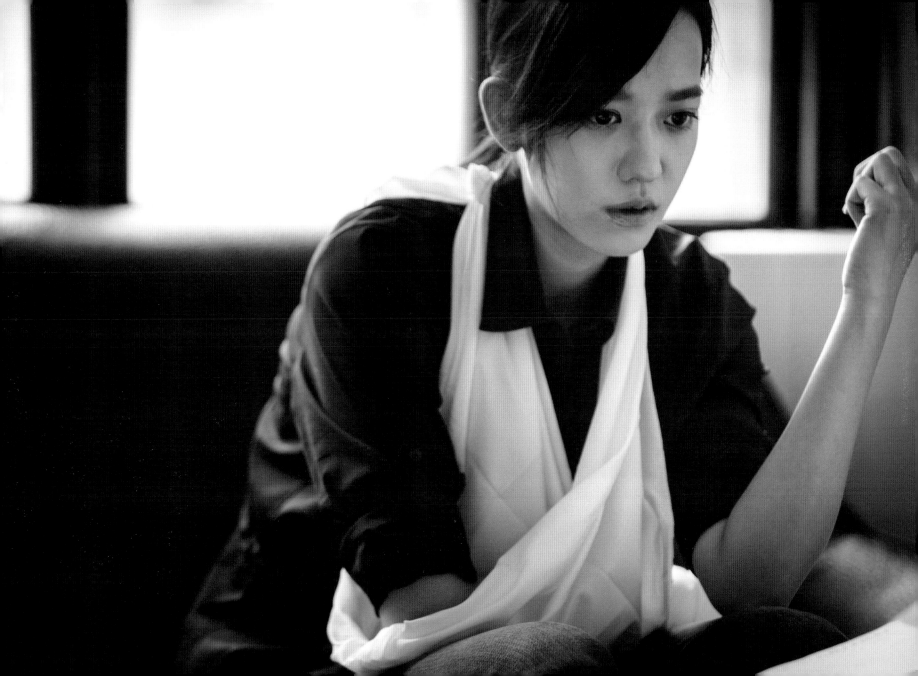

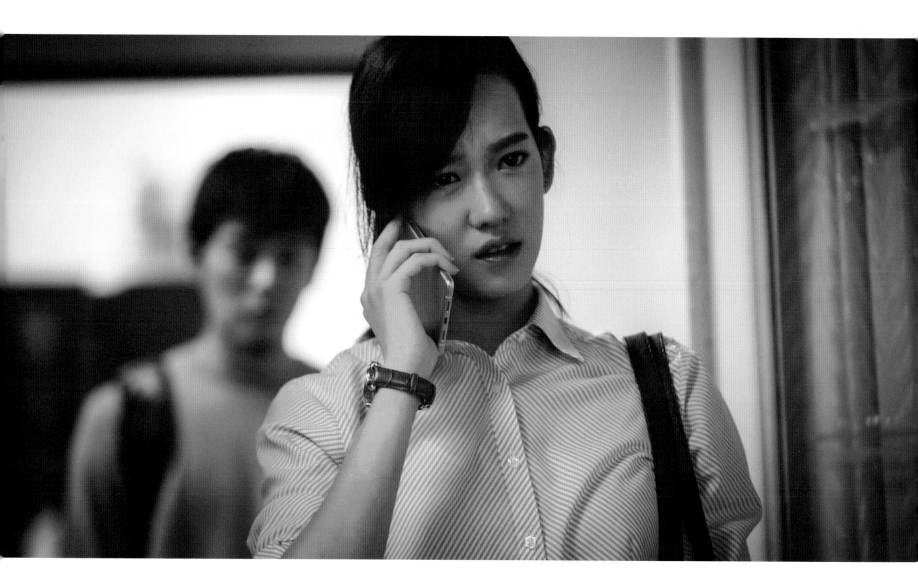

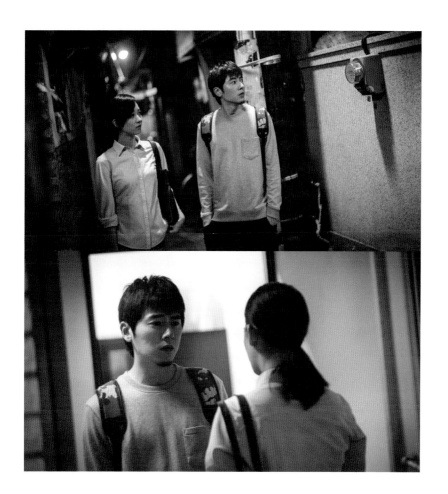

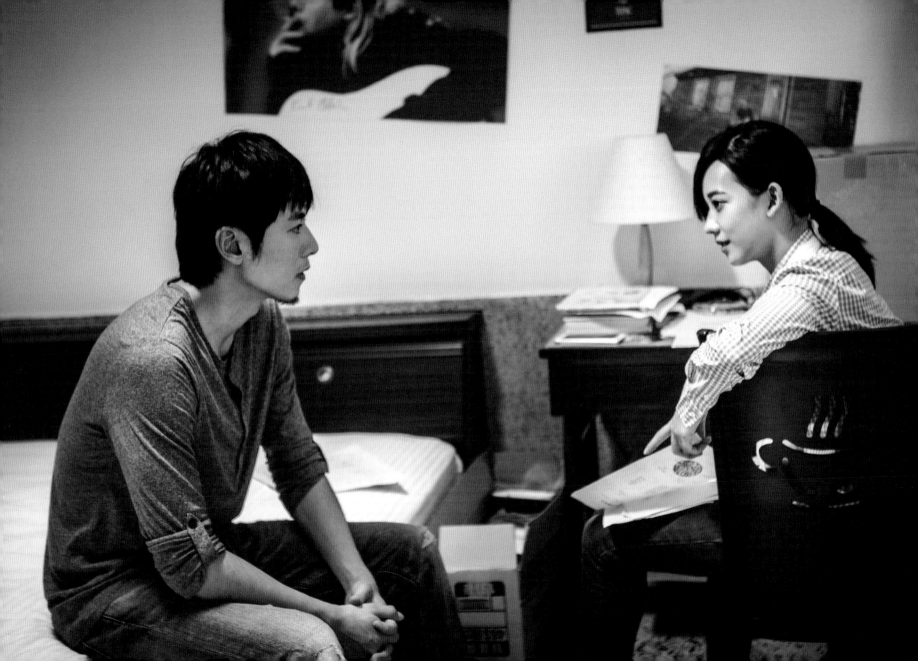

鏡頭之外 III

————————幕後製作團隊談《麻醉風暴》

Interview , Take 3

不變的核心議題：人

──────────── 製作人 · 瀚草影視 | 曾瀚賢

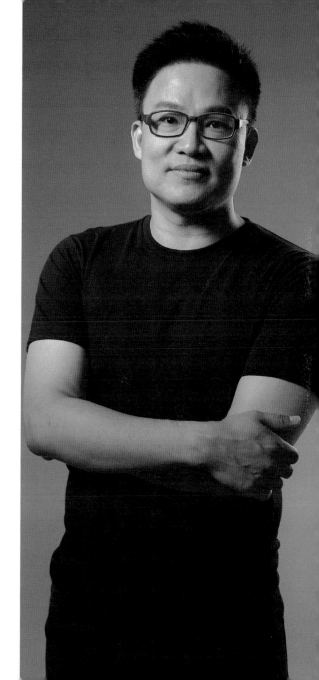

我覺得台灣這幾年各種社會運動的能量，正催生大環境做出結構面的改變，我在這些流竄的力量中看到豐沛的戲劇元素，《麻醉風暴》正是其中之一。我們從攸關生死但不是權力核心的麻醉醫師出發，納入醫療圈實際發生的問題，希望以小窺大，叩問目前大家在社會體制上遇到的挑戰，讓觀眾看到這些反思。

從覺醒到堅持

第一季的英文名稱是「Wake Up」，除了有手術過後麻藥退去，恢復清醒的具體意義，也隱含對台灣社會的期許。第二季，劇中角色看清了真相，「清醒」之後要用什麼方式改變體制？第二季有更多篇幅談世代間的溝通與磨合，這也是令我著迷的議題，包括新生代與舊體制的衝突，中生代如何帶領新生代去挑戰，甚至改變現狀……

第一季受到侯文詠先生大力協助，他幫我們找了許多醫界資源，提供不少建議。我仍記得他的一句玩笑話：「會不會有第二季啊？你要持續做我才要幫你喔！」雖然是玩笑，但透露出期許，醫療界期待有人關注他們的故事。持續拍下去，相關經驗會累積，不只能深耕這個主題，對台灣影視產業也是正面的示範，但壓力、難度都很大。是因為有許多人的支持與幫助，第二季才能問世。

從戰地歷練回看台灣

很感謝觀眾給第一季的正面評價，肯定我們在有限的預算下，勉力堅守把作品做好的初衷。所謂的做好，以醫生角色為例，演員的舉手投足都要像醫生，不只是穿上白袍，而是每一個

手術動作都要貼近真實。因為我們看重這些細節的必要性，在編劇階段就找醫師參與，就醫療專業提供顧問諮詢與技術指導。瀚草很多同仁包括我，原本都做電影，會這樣強調細節也是來自電影產製的經驗。

第二季我們試圖拉開另一個向度的視野：從國外回頭看台灣，會看到什麼樣的面貌？於是我們拉到約旦拍戲，讓蕭政勳這個角色經過無國界醫生的歷練，經過無情生死的考驗，走出自己內心的問題，回到對人與愛的關注，延伸到第二季更大的主題：Never Give Up。雖然拍攝過程中與國外的種種溝通非常辛苦，但看到成品覺得一切都很值得。

瀚草的每部影視作品都有一個共同關注的焦點：人。人的矛盾跟衝突，人的愛與不滿足，人的情感⋯⋯這是我們想藉由戲劇故事表達的東西。《麻醉風暴》雖然有很多專業細節的挑戰，但專業之餘仍要直視人的困境，那是故事永恆的核心。

Profile

瀚草影視文化負責人。2011 年以製作著眼社會現實與青少年關係的《他們在畢業的前一天爆炸》勇奪金鐘獎最佳迷你劇集獎等五項大獎。2013 年《阿嬤的夢中情人》首創台灣與大陸同步上映，創造電影新趨勢。2015 年出品的《麻醉風暴》為台灣影視掀起新一波「職人劇」的熱潮。同年，電影《紅衣小女孩》創下十年來最賣座本土恐怖片紀錄，入圍金馬獎四項大獎。2016 年，以《川流之島》再度勇奪金鐘獎最佳迷你劇集獎等五項大獎。

打造職人劇的專業樣貌

——————製作人 · 瀚草影視｜湯昇榮

《麻醉風暴2》要傳達的一個重點是，透過醫療專業連結社會脈動，點出世代交替的議題。多年來的經驗，讓我對製作「職人劇」的方法有很深的感觸。特別是在《麻醉風暴》第一季以接近「專業醫療劇」的面貌得到觀眾迴響後，我覺得「編劇」是好的職場專業劇中很關鍵的角色，不能只用基本知識寫腳本，要對該領域扎實地研究。

從劇本開始深耕，忠實呈現職人世界

於是在《麻醉風暴2》的籌拍階段，我便進入劇本組與核心人員一起工作，我們足足花了八個月時間研擬劇本。因為有「接近社會脈動」的設定在，這齣戲的劇本有很多功課要做。先是訪問醫師，了解醫療體系的問題，包括醫生實際在醫院會遇到的狀況，以及醫療體系裡勞工權益現狀。他們同時在專業上給予我們很多指導，包括解說劇中會出現的病症、麻醉藥物會引發的身體反應等。

為了深入台灣醫療體制現況，我們還接觸了一些重要的雜誌與週刊醫療線記者，從保險到制度、財團問題等方面，架構出這個體制的面貌。也向法律顧問求證董事會的運作與改選開會細節，甚至葉建德在第一季中殺人犯行可能被判處的刑期也一一確認過。

接著，為了到約旦拍無國界醫師的片段，我們實地邀請無國界醫師來上課，他分享了親身經歷，如何在資源匱乏的狀況下救治病患，環境的動盪不安與可貴的人交流，也讓我們看許多在戰地拍攝的手術照片，畫面很血腥，但對我們建構當地場景與拍攝規劃極有參考價值。台灣出國拍戲的經驗不少，但這次比較特別的是爆破戲，場景還是在戰地，劇組因而嚴陣以

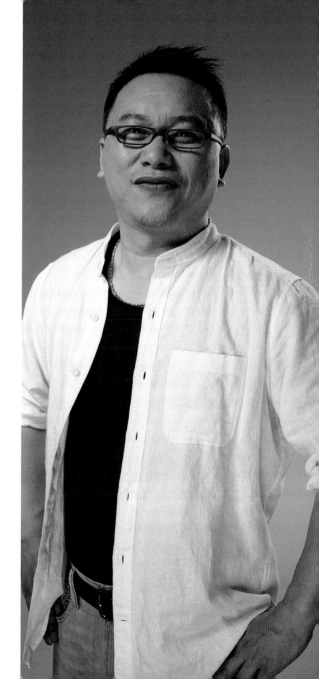

待。瀚草影視本來是做電影的，我自己是電視人，相對來說電影人比較花時間推敲細節，電視人的步調則比較準確。這次去約旦，剛好把兩種工作方式融合在一起。當然，我們在約旦也遇到不少狀況，例如手術燈租借一直出狀況，趕在最後一刻才送達；最後一場戲好不容易萬事俱備了卻臨時下起大雨，無法在室外爆破，但相關安排已定，不能延後，只好改在室內拍攝，沒想到效果更逼真……這些都是難能可貴的經驗。

世代交替的衝突與磨合，正在發生

這一季很大的主題是世代之間的溝通與傳承，不管是資深與新銳醫生之間，還是總編與記者對待新聞的態度，或是社會的權力結構——戲裡的吳次長代表上一輩，萬大器則是新世代立委。他們有各自的掙扎，被掙扎影響著判斷，許多衝突都來自不同世代的不同價值觀與對應方式。

這齣戲最獨特的角色是熊崽，他白天是醫生，晚上是唱嘻哈抒發心聲的歌手。我們這次大膽地使用嘻哈音樂，並以草東沒有派對的創作當片頭曲，這是新世代音樂的影響力，象徵了我們對世代交替的思考。台灣一直有一群人在做嘻哈，那一塊非常厲害，他們對文化的反思非常深厚。我認為這是年輕世代表達的方式，人們不能忽視，它正在發生。

Profile

現任瀚草影視文化總經理。曾任大愛電視台總監辦公室主任、戲劇一部副理；客家電視台副台長兼節目部經理。2006 年以《草山春暉》獲金鐘獎最佳行銷；所監製之《雲頂天很藍》、《討海人》獲金鐘獎最佳戲劇；《三春風》獲新加坡亞洲電視最佳電視電影獎。文學改編戲劇《在河左岸》於 2014 年金鐘獎獲八項提名；2015 年監製《出境事務所》也大受好評。所監製的戲劇在五年內連續拿下四座金鐘獎最佳編劇。

我們全都是「風暴」裡的一份子

―――――――導演・蕭力修

有一天我聽到張震嶽的〈無路用的人〉，那是一首嘻哈饒舌歌，唱出了「像無頭蒼蠅般地沒有志向」的心酸。我當時想，如果把嘻哈跟醫生這樣看起來衝突的元素串在一起，對年輕人來說不是很新、很有意思嗎？尤其我們希望用不同世代來架構第二季的《麻醉風暴》。更巧的是，創造熊崽這個新角色的時候，新聞報導了一名執業醫生創作嘻哈歌曲分享在網路上的故事。原來真的有醫生會玩嘻哈，這更加強了這個角色的真實性。

光速時代，跨世代議題愈來愈重要

我們原本預設第二季是新的故事，不只是第一季的延續。我跟編劇的共識是把第一季的角色放進來，讓兩季人物串接在新故事裡。這樣的安排還有個用意是，他們代表著各自的世代：陳顯榮是四、五年級，蕭政勳、楊惟愉、葉建德是六年級，新加入的角色是七、八年級。我希望更寫實地從不同世代去反映台灣的醫療與社會環境。主角雖然是醫生，但我們想講的不只發生在醫療產業，也包括每個行業正面臨的問題。現今，轉變中的社會正在發生這樣的問題，我們都是身在其中的一份子。

不只是「不要放棄」而已

我希望每一個角色都能代表輻射出去的主題，好比葉建德是個贖罪者，熊崽始終放不下過去的傷痛，沈柔伊這名記者則是積極追求真相，積極到超過她的生命能承擔的程度⋯⋯這些角色並非憑空捏造，也全都緊扣著第二季的主題：Never Give Up。第一季的核心精神是Wake Up，我想將這樣的精神延續下去，清醒之後要做什麼？Never Give Up，字面上的意思是不要放棄，但更深一層是，在什麼時候應該堅持，什麼時候要懂得放棄的反思。好比醫

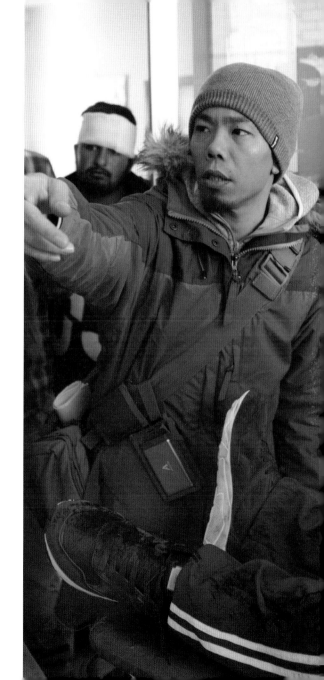

生在救治時下的判斷，得清楚什麼時候放棄是太早，什麼時候堅持是虛耗。感情上的進退、工作與理想之間的拔河也是。在我的設想中，每個角色都有他放棄與不放棄的掙扎，這些掙扎讓戲中的人物成長，心智愈來愈成熟，也愈來愈能跨越世代的差異，理解彼此。

我覺得以前的電視劇比現在細緻，不是指畫面的細節，而是他們處理細節的態度。像《浴火鳳凰》運用了日本的特殊化妝技術，是將演員上妝後能否呼吸的因素考慮進來。我以前覺得，像超人、警匪槍戰這樣的戲在台灣不太可能拍，因為少了細節去說服觀眾。其實只要能把細節精準到位地呈現，劇情要天馬行空並不是不可以，何況台灣仍有很多故事可講。所以反過來說，我一直沒把這齣戲當醫療劇看，因為醫療場面是我說服觀眾的方法，只要他們被說服了，就能融入劇中。可以說，是對細節的追求讓《麻醉風暴》有獨一無二的價值。

Profile

1976 年生，台灣雲林人。於 1998 年就讀台中技術學院商業設計系，開始接觸影像創作。2000 年於台灣藝術大學電影系就讀，同時從事商業影像、實驗影像、插畫、視覺設計等多元創作。作品富含實驗性及思考性，擅長非寫實風格，視覺風格強烈，在學時以《COPY：COPY》獲 2002 年金穗獎最佳實驗錄影帶獎，隔年又贏得台北電影節最佳實驗電影及 JVC 東京錄像節之錄像傳達獎。2013 年發表的喜劇片《阿嬤的夢中情人》，以現代語彙，描寫台語片時代跨越四十年的愛情，被譽為「電影人給台灣電影最深情的情書」。

我想知道的是，醫生如何面對死

—————————導演 · 洪伯豪

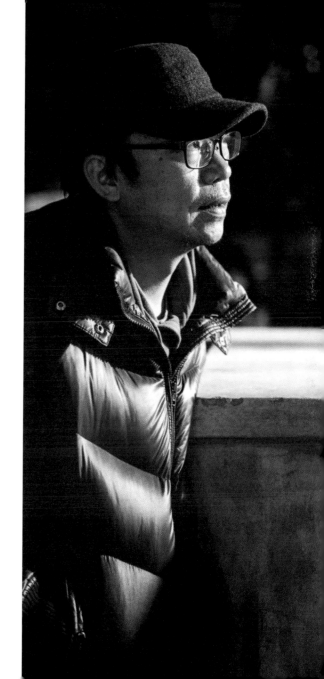

這是我第一次接觸以醫療為題材的戲劇，它是一齣「職人劇」，要在細節上有專業感，本身難度就高。加上《麻醉風暴》第一季的成功，高評價也增加了不少壓力與挑戰。

除了專業細節，更看重戲劇張力

為了第二季，我們花了很多精力研究劇情應該怎麼發展，希望同樣能獲得觀眾認可。一方面，這次格局擴大了，相較於《麻醉風暴1》的一般手術，這次我們安排了較多位外科醫師，手術型態更複雜，因此，拍攝時要考據的專業細節也更龐大。但我們沒有忽略戲劇張力的重要性，這是我們在製作過程中一直謹守的精神。堆疊觀眾陌生的專有名詞或醫療過程，確實能呈現專業感，但做為戲劇，觀眾還是需要飽足的戲劇張力，才能沉浸其中。

巨塔之內，巨塔之外

這一次不只講巨塔裡發生的事，也向外延伸出更多社會議題的面向。第二季新增的外科故事，讓我們看到醫師如何在現今醫療環境中的無奈與憤慨，以及不想放棄信念的苦守與掙扎。年輕世代的醫生如熊崽，與中生代醫生蕭政勳，他們用各自的角度看待置身其中的體制，用自己的方式試圖找到平衡，當然大多數的時候仍是奮不顧身對抗或改變這個問題叢生的體制。

穿越生死，看到人的意義與價值

從前置到拍攝，我原本想盡量吸收醫療的相關知識，但反而做最多的是醫師如何面對「人」的思考，以及他們感受生死的過程。除了專業知識，我還做了很多功課，包括聽醫生談他們

如何面對病人在自己手上從生到死，如何調適那樣的過程。身經百戰的醫生遇到救不回的病人時，他們還會震撼嗎？如果會，怎麼消化那份恐懼與傷痛？一般認為醫生看過這麼多生死別離，應該可以淡然處之，但實際訪談才知道，原來那些淡然都是展現專業使然，也有些人選擇壓抑。他們跟我們一樣痛苦、悲傷，但他們必須收斂情緒，必須讓家屬或他人看到他們冷靜的樣子，只能躲到其他角落，默默稀釋。醫生也是人，他們在面對死亡的時候一定有他們的感受。要如何超越情緒，不只執著生死，進而看到做人的價值與意義，是我透過這齣戲想說的事。

Profile

世新廣電系電影組、國立台南藝術大學音像紀錄研究所。大學期間曾任攝影助理、收音助理、製片助理，2004 年後轉為導演組，參與多部電影：《吃吃的愛》、《失控謊言》、《活路》《軍中樂園》、《KANO》、《賽德克‧巴萊》、《星空》、《流浪神狗人》、《一席之地》、《九降風》、《一頁臺北》擔任副導一職至今。2010 年獲得新聞局補助拍攝短片《畢業旅行》，並在隔年入圍國內多個影展，獲得噶瑪蘭影展及兒童影展兩座劇情短片首獎，2012 年入圍第 49 屆金馬獎短片類。

每一部作品，都是一次練習

———————監製 · 公視節目部經理｜於蓓華

公視過去比較擅長的是寫實劇，與耕耘出口碑的迷你劇集，近幾年我們努力嘗試經營類型作品，希望戲劇有機會與市場更接近。《麻醉風暴》是公視公開徵案獲選的作品，我們因此與瀚草二度合作，看到他們不因預算有限而鬆懈，反而投入大量的心力與時間做事前研究、修改劇本與拍攝製作，讓國人見證台灣也能拍出深入產業的職人劇。《麻醉風暴》獲得的掌聲，無庸置疑屬於這個專業的團隊。

用扎實的田野調查克服空白

一般來說，「產業職人劇」要有扎實的田野調查，才能傳達出業內的對話口氣跟職場氛圍，甚至原汁原味的美感。但很多時候，戲劇不得不適應「量產」與低利潤的環境，讓田調宛如空想，更遑論優良劇本的開發。

台灣不是沒拍過醫療劇，如《白色巨塔》或更久之前的《大醫院小醫師》。可惜的是，時隔多年，這些經驗並沒有累積下來，也沒有人出錢出力持續經營，以至於瀚草這次幾乎是從頭開始。我們很感動，他們真的做到了，讓戲裡的麻醉醫生就像真的麻醉醫生，不但說服了類型劇的觀眾，許多第一線醫療從業人員也對自己的工作被如實拍攝出來表達了感動。我記得有一次家人要做手術，麻醉師在說明注意事項時還先我問有沒有看過《麻醉風暴》？我相信，正是因為做到了這一點，讓它成為台灣戲劇中獨一無二的存在。我們看到國外很多影集，特別是醫療劇，都是累積十幾年的產製，才能呈現出百花齊放的樣貌。所以職人劇的確是值得經營的，但是得一步一腳印地做，我樂見這齣戲能一直拍下去。

既吸引觀眾，也面向產業

我個人期待公視不只經營頻道，也能在製作協助上更加積極。公視的每一部作品既要為了觀眾，也要面向產業。藉由持續與業界做各式各樣的合作，進行各式各樣的練習，讓台劇有更多元的面貌。我們不是只要端出一道有口碑的菜，而是綜合小菜、大菜、地方菜、宴客菜……透過端出多樣化的菜色，回歸公視以公共價值為出發點的「利他」初衷，扶植產業發展。

《麻醉風暴》是一部接地氣的產業職人劇。台灣的製作團隊與演員有能力說一個深入又充滿娛樂性的故事，也希望觀眾除了為台前的厲害卡司叫好外，也看到幕後這群人是如何盡心、用力地完成這部戲。同時，沒有一路上許多人、許多單位的幫助與投資，我們也無法把這齣戲的層次拉到這麼高。如果它能刺激接下來的台劇的發展，讓養分繼續滋長這塊土地，我相信會有更多有想法的製作團隊與創作者願意投入台灣的戲劇產業。

Profile

畢業於輔仁大學大眾傳播學系新聞組，經歷：公共電視節目部副理。壹傳媒壹週刊、人物專欄組主任、大陸組記者、珠海中娛影視北京辦公室編導、公共電視新聞部記者、公共電視節目部企編／記者、環球電視台新聞節目組 企畫／執行製作人、超級電視台助理編導、TVBS 節目部執行企畫。

幕後

—————————從 Action 到卡，沒有他們就沒有「麻醉風暴」

Behind the Sence

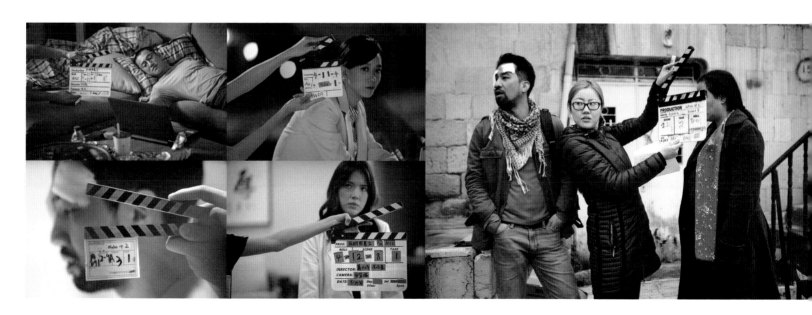

離家 8200 公里的挑戰

──────────前進約旦

「接近零度。我們清晨四點就起床，一個小時車程到約旦薩爾特古城（As-Salt）城郊，六點開拍，傍晚六點收工……」《麻醉風暴2》遠赴戰地約旦取景，是台灣戲劇的第一次也是重要的一步。

長達半年籌備期，四天內拍完台灣劇組兩週內拍戲的量，展現劇組帶兵從嚴的高效率。為因應身處異地可能發生的突發狀況，導演蕭力修更是設想了無數個拍攝備案。此行最大收穫是跨國合作的學習與交涉，在約旦影委會與好萊塢團隊協助下，讓這場戰地醫生的橋段更具國際視野。

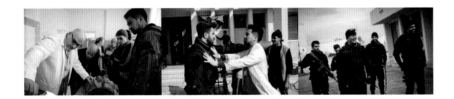

The Challenge

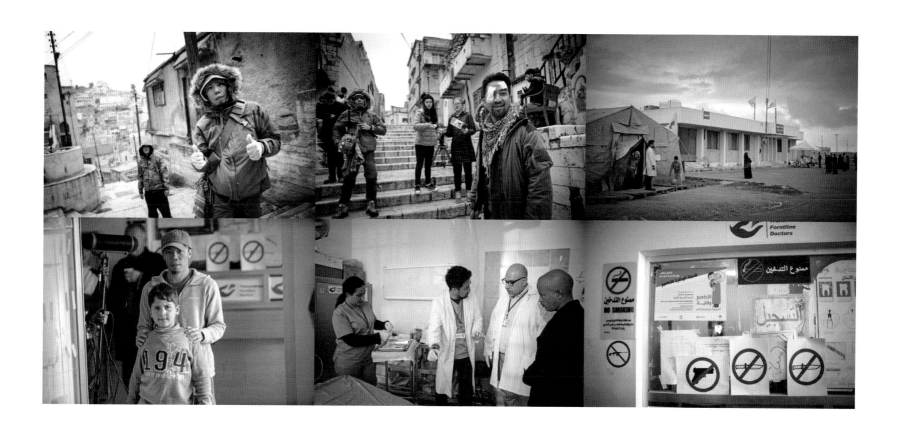

前製期就到位的專業醫療團隊

為了讓每場醫療戲真實呈現，劇組建立醫療劇演員訓練、手術拍攝、醫療顧問監修的流程。這一季擴大科別的安排，增加許多高難度手術如捷運爆炸現場的大腿截肢、胸腔手術、腦部手術、達文西手臂的操作，都讓所有人嚴陣以待。

前期劇本階段已找來醫療顧問參與，從手術戲怎麼編寫，到病名、藥效與副作用等細節全都字句斟酌。開拍後，超過百位真實的醫護人員投入演出，並利用空檔指導演員的手術動作。全劇由義大醫院出借拍攝大部分的醫療場面，百萬搭景完成的「創傷小組」急救區，也是本劇的核心之一。

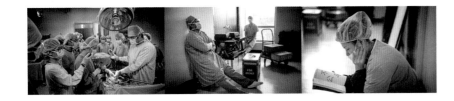

The Surgeon

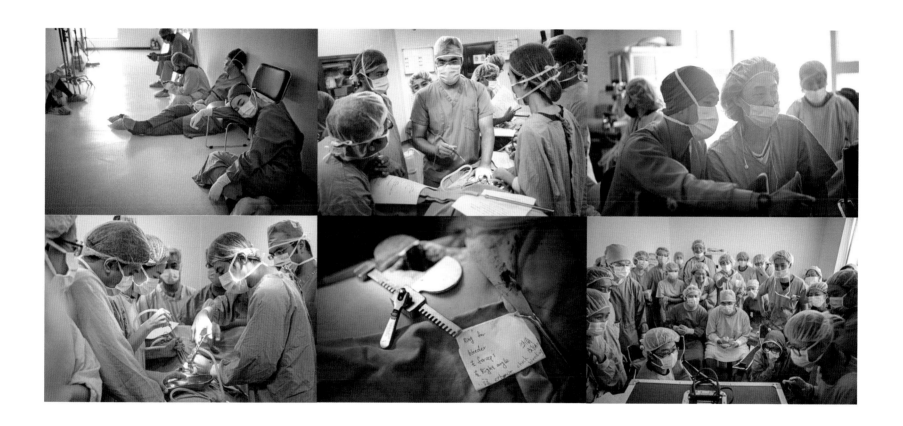

特別感謝參與此劇，以及在工作崗位上努力的醫護人員們。

總醫療顧問

蕭家客棧掌櫃、蕭政峰

醫療諮詢

劉鎮鯤、許富順、李忠謙、陳佑羣、洪浩雲、陳竿宸、謝炳賢、李祐萱、林蓁、康舒慈、曾國原、李佳穎、
陳柏源、高明蔚

現場指導

王銘嶼、陳宇龍、鄒樂起、孫敏萱、王德緯、陳俊澔、黃証群、楊士賢

現場演出醫護人員

文慶、王偉倫、紹燁、王馨德、方文琳、史婕伶、江宜蓁、江煒鑫、李文鼎、李尚潔、李佩玲、李昕珉、李雅婷、
李舒蘋、李宇、宋潔、呂怡蓉、何怡慧、何明雅、吳柏毅、吳昭儀、吳旻潔、林士傑、林宜萱、林怡君、林筱甄、
林沛鋆、林景礽、林煒宸、舍靖婕、姚典佑、祝遠婷、洪佳靜、高幸儀、許佳蕙、許冠逸、許源津、許嘉文、
徐仲豪、翁照晴、陳文鼎、陳君儀、陳昱彰、陳品宏、陳洪銘、陳玠廷、陳依涵、陳俊翰、陳盈婷、郭力瞪、
郭亭妤、郭伃婷、亞媛、梅襧、黃怡婷、黃郁翎、黃思誠、黃慈暄、黃純德、黃燕綉、張詠文、張凌瑋、馮哲綸、
曾偉琦、葉淑香、楊玉婷、楊昀峻、楊琇雯、楊黛薇、溫鍥瑾、劉芷瑄、劉珉瑜、劉馨鎂、廖唯鈞、鄭伊玲、鄭詠元、
蔡荏元、蔡秉遑、賴信甫、賴興華、燕琪、諾拉、謝其志、謝為閔、鍾悅華、藍于威、簡笠蓁、饒曼齡、蘇恆

協助拍攝醫療單位

義大醫院、台大醫院、新北市聯合醫院

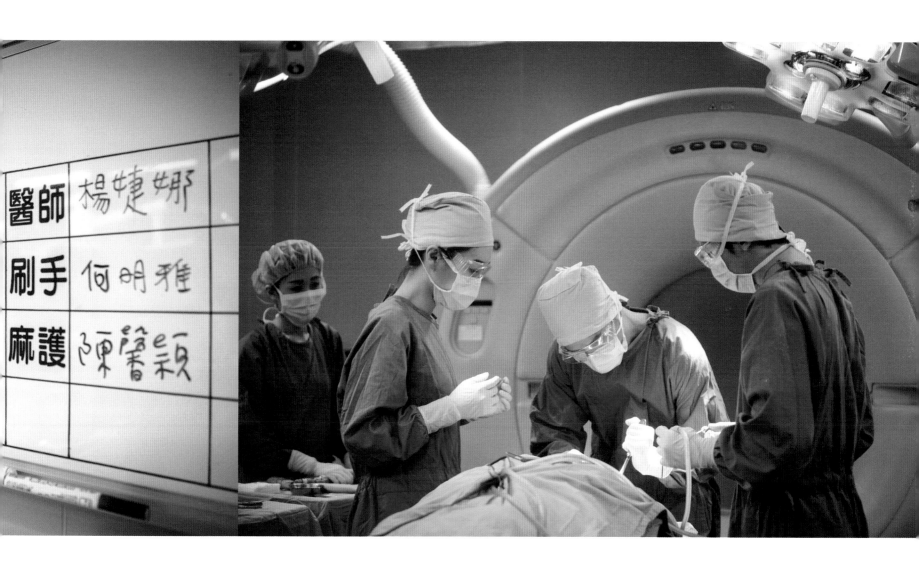

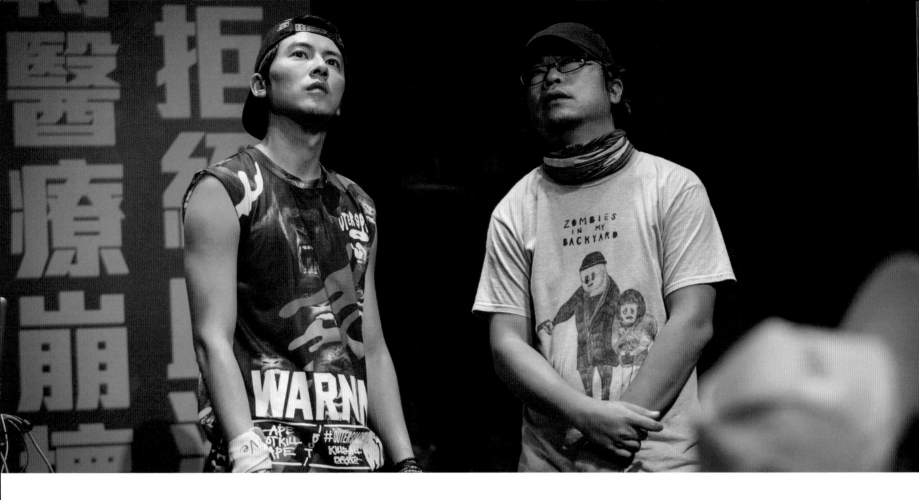

Casts
主要演員

蕭政勳—黃健瑋 | 楊惟愉—許瑋甯 | 熊森（熊崽）—李國毅 | 沈柔伊（Zoe）—孟耿如 | 葉建德—吳慷仁 | 陳顯榮—黃仲崑 | 朱權綱—班鐵翔 | 萬大器—莊凱勛

吳偉胤—朱陸豪 | 阿淳—施名帥 | 王晨宇—許時豪 | 彭伯恩—隆宸翰 | 楊婕娜—陽靚 | 比號 - 達棍—賴澔哲 | 林頤彩—黃采儀 | 林永平（阿永）—王鏡冠

Crews
出品

財團法人公共電視文化事業基金會｜大慕影藝國際事業有限公司｜KKTV 科科電速股份有限公司｜大清華傳媒股份有限公司｜台北影業股份有限公司｜華研國際音樂股份有限公司｜大演製作股份有限公司｜瀚草影視文化事業股份有限公司

出品人—陳郁秀、林昱伶、林冠羣、成群傑、胡青中、呂燕清、黃瓊儀、曾瀚賢｜**監製**—於蓓華、馬天宗、蕭力修｜**行政督導**—楊為人｜**製作人**—曾瀚賢、湯昇榮｜**協力製作人**—李淑屏｜**執行製作人**—林慕凡、趙珮安｜**總企劃**—許菱芳｜**導演**—蕭力修、洪伯豪、林志儒｜**編劇**—王卉竺、林根禕、蕭力修、黃雨佳、陳承佑、黃健瑋｜**編劇協力**—許菱芳、王俞文｜**總醫療顧問**—蕭家客棧掌櫃、蕭政峰｜**表演指導**—黃采儀｜**製片**—江烽榮、蔡佳靜｜**選角**—許時豪｜**攝影指導**—安宜倫、屈弘仁、李泊錦、達牧殷艾（黃文）｜**燈光指導**—莊宏彬、王士維、蘇良志、蘇家誠｜**收音師**—蔡篤易、薛易欣、陳炫宇｜**美術指導**—林仲賢｜**造型指導**—王郁文｜**特殊化妝指導**—儲橯逸｜**劇照師**—劉人豪、劉璧慈｜**剪輯**—沸騰了映像（Film Tailor Studio）｜**剪輯師**—魏如涵｜**視覺特效**—沸騰了映像（Film Tailor Studio）、歐妮糖視覺創意有限公司｜**音樂指導**—李銘杰｜**後期混音**—MUSDM｜**特效指導**—涂維廷｜**片頭設計**—提摩西影像｜**後期製作**—台北影業股份有限公司｜**後期統籌**—張宇廣｜**後期協調**—江金燕｜**後期助理**—趙偲仔｜**片頭曲**—草東沒有派對｜**片尾曲**—人人有功練音樂工作室｜**海報設計**—陳世川

Essential 0915

麻醉風暴

作　　者　財團法人公共電視文化事業基金會、瀚草影視文化事業股份有限公司

劇 照 師　劉人豪、劉璧慈

封面設計　Digital Medicine Lab：何樵暐、賴楨璟

版面構成　兒日

責任編輯　陳柏昌

行銷企劃　巫芷紜、詹修蘋

副總編輯　梁心愉

初版一刷　二〇一七年八月七日

定　　價　新台幣三七〇元

新経典文化
ThinKingDom

發行人　葉美瑤

出版　　新經典圖文傳播有限公司

地址　　臺北市中正區重慶南路一段五七號十一樓之四

電話　　02-2331-1830 │ 傳真　02-2331-1831

服務信箱　thinkingdomtw@gmail.com

粉絲團　www.facebook.com/thinkingdom

總經銷　高寶書版集團

地址　　臺北市內湖區洲子街八八號三樓

電話　　02-2799-2788 │ 傳真　02-2799-0909

海外總經銷 時報文化出版企業股份有限公司

地址　　桃園縣龜山區萬壽路二段三五一號

電話　　02-2306-6842 │ 傳真　02-2304-9301

國家圖書館出版品預行編目 (CIP) 資料

麻醉風暴 / 財團法人公共電視文化事業基金會，瀚草影視文化事業股份
有限公司著 . -- 初版 . -- 臺北市 : 新經典圖文傳播，2017.08
128 面；18×26 公分 . -- (Essential ; YY0915)
ISBN 978-986-5824-85-3(平裝) 1. 電視劇
989.2　　106012435